# Ar Lan y Môr

## y ffotograffydd ar yr arfordir 1850–2012

## *On the Seashore*

### *the photographer on the Welsh coast 1850–2012*

**Gwyn Jenkins**

yLolfa

*Er cof am fy nhad,*
*D H Jenkins*
*(1915–1999)*

Argraffiad cyntaf: 2012

© Gwyn Jenkins a'r Lolfa Cyf., 2012

Mae hawlfraint y lluniau yn eiddo i'r ffotograffwyr unigol, Llyfrgell Genedlaethol
Cymru ac Archifdy Gwynedd. Gweler tud. 160.

*Mae hawlfraint ar gynnwys y llyfr hwn ac mae'n anghyfreithlon i atgynhyrchu*
*unrhyw ran ohono trwy unrhyw ddull ac at unrhyw bwrpas (ar wahân i adolygu)*
*heb ganiatâd ysgrifenedig y cyhoeddwyr ymlaen llaw*

Dymuna'r cyhoeddwyr gydnabod cefnogaeth ariannol
Cyngor Llyfrau Cymru

Dylunio: Richard Ceri Jones

Rhif Llyfr Rhyngwladol: 978 1 84771 521 0

Cyhoeddwyd ac argraffwyd a rhwymwyd yng Nghymru
gan Y Lolfa Cyf., Talybont, Ceredigion SY24 5HE
*e-bost* ylolfa@ylolfa.com
*gwefan* www.ylolfa.com
*ffôn* (01970) 832 304
*ffacs* 832 782

# Ar Lan y Môr

## *On the Seashore*

# CYNNWYS / *CONTENTS*

Y ffotograffydd ar lan y môr / *The photographer on the seashore*                7

Y ffotograffau / *The photographs*                17

Y ffotograffwyr / *The photographers*                160

Ffynonellau / *Sources*                162

# Y FFOTOGRAFFYDD AR LAN Y MÔR

# THE PHOTOGRAPHER ON THE SEASHORE

Haerodd un sylwedydd yn 1935 nad 'yw'r Cymro'n hoffi'r môr mewn gwirionedd. Mae edrych arno yn gwneud iddo deimlo'n lleddf; mae mynd arno yn gwneud iddo deimlo'n anhapus; ac nid yw'n fwytäwr pysgod... y mynydd yw ei gynefin naturiol, nid y tonnau.' Eto i gyd, mewn ogofeydd ar yr arfordir yr ymgartrefodd y bobl gyntaf i fyw yng Nghymru, a dros y canrifoedd enillodd llawer o Gymry eu bywoliaeth o bysgota, allforio a mewnforio, neu drwy ddarparu cyfleoedd i hamddena ger y glannau ac ar y môr.

## Yr arfordir

Erbyn cyfnod cynharaf ffotograffiaeth, ganol y 19eg ganrif, roedd y Cymry wedi hen arfer â theithio'r moroedd. Hwyliai cychod pysgota o borthladdoedd bach fel Aberporth, Ceinewydd, Moelfre a Nefyn er mwyn pysgota am benwaig. Ar yr un pryd, roedd porthladdoedd mwy fel Aberteifi, Aberdyfi a Phorthmadog wedi datblygu, gan allforio a mewnforio nwyddau o bob math. Yno hefyd byddai llongau hwylio mawr a bach yn cael eu hadeiladu. Rhwng 1759 ac 1913, er enghraifft, adeiladwyd o leiaf 1,300 o longau yn yr hen sir Gaernarfon yn unig. Oherwydd y peryglon i forwyr, codwyd nifer o oleudai ac agorwyd cyfres o orsafoedd badau achub ar hyd yr arfordir.

One observer claimed in 1935 that 'the Welshman does not really like the sea. It makes him melancholy to look at it; it makes him feel unhappy to go on it; and he is not a fish-eater... his natural bent is for the mountain not the billow.' Yet the first settlers in Wales lived in caves along the coast and, over the centuries, many Welsh people have gained their livelihood from fishing, from export and import, or by providing opportunities for recreational activities on the sea or its shores.

## The coast

By the days of the first photographers in the mid 19th century, the Welsh people were well accustomed to sailing the seas. Small fishing boats sailed from ports such as Aberporth, Newquay, Moelfre and Nefyn to fish for herring. At the same time, larger ports such as Cardigan, Aberdyfi and Porthmadog had developed, exporting and importing goods of all kinds. Sailing ships large and small were also built in these ports. Between 1759 and 1913, for example, at least 1,300 ships were built in the old county of Caernarvonshire alone. Because of the dangers to sailors, several lighthouses and a series of lifeboat stations were built along the coast.

From the 1840s onwards, many coastal areas were blighted by industrial development. Substantial docks were

O'r 1840au ymlaen, hagrwyd llawer i ardal arfordirol gan ddatblygiadau diwydiannol. Adeiladwyd dociau sylweddol yng Nghaerdydd, Casnewydd, Abertawe a'r Barri er mwyn allforio glo, dur a chopr. Yn ddiweddarach daeth Aberdaugleddau yn borthladd llewyrchus ar gyfer mewnforio olew, ond nid oedd hynny heb ei beryglon. Yn 1995 suddodd tancer y *Sea Empress* gan chwydu olew ar draethau sir Benfro. Difethwyd bywyd gwyllt a niweidiwyd diwydiant twristiaeth yr ardal.

Datblygodd rhai trefi arfordirol, fel Aberystwyth a Dinbych-y-pysgod, gyfleusterau ar gyfer ymwelwyr erbyn troad y 19eg ganrif, gan ddenu ymwelwyr cefnog yno. Ystyrid ymdrochi yn y môr yn fuddiol o safbwynt iechyd a daeth yn ffasiynol i ymwelwyr rodio'r promenâd. Ond gyda dyfodiad y rheilffordd, ganol y 19eg ganrif, datblygwyd sawl tref glan môr ar gyfer ymwelwyr llai cyfoethog. Deuai miloedd ar wyliau o ddinasoedd mawr Lerpwl a Manceinion i Fae Colwyn, y Rhyl a Llandudno. Serch hynny, roedd gwahaniaethau rhwng Llandudno, a geisiai ddenu ymwelwyr mwy sidêt, a'r Rhyl, a ddarparai ar gyfer y dosbarth gweithiol drwy gynnig profiadau mwy hwyliog.

Yn y De, byddai teuluoedd glowyr y Rhondda yn teithio ar drên neu fws i fwynhau diwrnod ar lan y môr yn y Barri neu Borth-cawl, lle roedd ffair yn ogystal â thraeth i'w diddanu. Roedd llawer o'r trefi glan môr yn berwi o weithgaredd yn yr haf ac adeiladwyd pierau trawiadol er mwyn darparu adloniant o bob math.

Erbyn yr 20fed ganrif roedd oes aur y llongau hwylio wedi hen ddod i ben a chrebachodd y diwydiant pysgota. Gwelid llai a llai o allforio nwyddau fel llechi a phlwm, gan arwain at ddirywiad porthladdoedd a arferai fod mor brysur.

built in Cardiff, Newport, Swansea and Barry to export coal, steel and copper. At a later date, Milford Haven became a thriving port for the import of oil, but this was not without its dangers. In 1995 the *Sea Empress* oil tanker sank, depositing tonnes of oil onto the beaches of Pembrokeshire, destroying wildlife and damaging the local tourism industry in the process.

By the turn of the 19th century some coastal towns, such as Aberystwyth and Tenby, had developed tourism facilities to attract wealthy visitors. Bathing in the sea was considered to be beneficial in terms of health and it became fashionable for visitors to stroll the promenade. But with the advent of the railway in the mid 19th century, many seaside towns were developed to serve less affluent visitors. Thousands came on holidays from the large cities of Liverpool and Manchester to Colwyn Bay, Rhyl and Llandudno. However, there were differences between Llandudno, which sought to attract more genteel visitors, and Rhyl, which provided for the working class by offering lighter entertainment.

In the South, miners' families from the Rhondda would travel by train or bus to enjoy a day at the seaside in Barry or Porth-cawl, where the fair as well as the beach provided entertainment. Many seaside towns were bustling with activity in the summer and striking piers were built to provide entertainment of all kinds.

By the 20th century the golden age of sailing ships had long passed and the fishing industry was in decline. Far fewer goods such as slate and lead were being exported, leading to the deterioration of ports that had once been so busy. The flourishing period of coal exporting also came to

Roedd cyfnod llewyrchus allforio glo hefyd yn dirwyn i ben a thrawsnewidiwyd rhai o ddociau mawr de Cymru erbyn diwedd yr 20fed ganrif.

Parhawyd i ddenu ymwelwyr i lan môr Cymru ond daeth hynny'n fwy anos o'r 1960au ymlaen gyda'r newid mewn patrymau gwyliau. Darperid pecynnau gwyliau tramor gweddol rad i wledydd lle roedd sicrwydd o'r heulwen na ellid, gwaetha'r modd, ei gwarantu yng Nghymru. Eto i gyd, mae'r arfordir yn parhau i ddenu ymwelwyr i hamddena, gyda sawl marina a chyfleusterau eraill yn cael eu datblygu mewn hen borthladdoedd fel Porthmadog a Phwllheli. Ar yr un pryd, rhoddwyd cryn bwyslais ar warchod yr arfordir, a hynny yn ei sgil yn creu tensiynau rhwng cadwraethwyr a physgotwyr lleol.

Bellach mae'n bosibl cerdded ar hyd arfordir Cymru bob cam o Gas-gwent ger aber afon Hafren i'r Fferi Isaf yng Nghilgwri ar lannau afon Dyfrdwy. Mae'r llwybrau arfordirol a ddatblygwyd dros y blynyddoedd diwethaf yn ymestyn dros 870 milltir, gan gynnig cyfle gwych i werthfawrogi golygfeydd glan môr ysblennydd, yn ogystal ag ambell ardal a hagrwyd gan weithfeydd diwydiannol.

## Trwy lygad y lens

Darganfuwyd ysgerbwd 'y Cymro cyntaf', a gladdwyd 33,000 o flynyddoedd yn ôl, mewn ogof glan môr ar Benrhyn Gŵyr yn 1823, ac yn yr union ardal hon ganol y 19eg ganrif y tynnwyd y ffotograffau cynharaf o lan môr Cymru gan un o arloeswyr ffotograffiaeth, John Dillwyn Llewelyn o Benlle'r-gaer ger Abertawe. Roedd gan Llewelyn ddiddordeb mewn dal y byrhoedlog, fel rhewi

an end and some of the large docks of south Wales had been transformed by the end of the 20th century.

The Welsh seaside continued to attract visitors but this became increasingly difficult from the 1960s onwards due to changes in holiday patterns. Relatively inexpensive holiday packages were available to foreign shores where there was a certainty of sunshine that could not, unfortunately, be guaranteed in Wales. Yet the coast continues to attract visitors for recreational reasons, with several marinas and other facilities being developed in old ports such as Porthmadog and Pwllheli. At the same time, considerable emphasis is placed on the environmental protection of the coast, creating tensions between conservationists and local fishermen.

It is now possible to walk every step along the coast of Wales, from the Severn Estuary at Chepstow to Queensferry on Deeside. The coastal paths which have been developed in recent years stretch over 870 miles and offer an excellent opportunity to appreciate spectacular seaside views, as well as some areas blighted by industrial works.

## *Through the eye of the lens*

The skeleton of 'the first Welshman', buried 33,000 years ago, was discovered in a seaside cave on Gower in 1823, and it was in the immediate vicinity in the mid 19th century that the earliest photographs of the Welsh seaside were taken by one of the pioneers of photography, John Dillwyn Llewelyn of Penlle'r-gaer near Swansea. Llewelyn was interested in capturing the ephemeral, such as freezing the movement of waves – a very ambitious subject matter for early

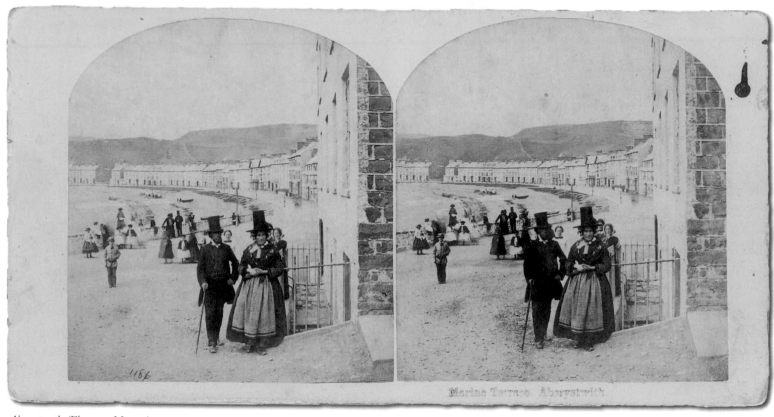

*Aberystwyth (Ebenezer Morgan)*

symudiad tonnau'r môr – testun hynod o uchelgeisiol i ffotograffwyr cynnar. Roedd ei chwaer Mary a'i ferch hynaf Thereza hefyd yn ffotograffwyr.

Ffotograffydd cynnar arall oedd J W G Gutch, Sais a fu'n teithio yng ngogledd Cymru yn 1857. Mae ei luniau o Landudno yn y flwyddyn honno, pan oedd y dref yn dechrau datblygu'n dref wyliau, yn arbennig o ddadlennol. Sais hefyd oedd C S Allen ond ymgartrefodd yn sir Benfro gan sefydlu busnesau llewyrchus yn ystod ail hanner y 19eg ganrif.

photographers. His sister Mary and his eldest daughter Thereza were also photographers.

Another early photographer was J W G Gutch, an Englishman who travelled in north Wales during 1857. His images of Llandudno in that year, when the town was beginning to develop into a tourist resort, are particularly revealing. C S Allen was also an Englishman but he settled in Pembrokeshire and established thriving businesses in the second half of the 19th century.

Gyda datblygiad twristiaeth ar raddfa eang, manteisiodd ffotograffwyr masnachol ar y cyfle i werthu eu ffotograffau i ymwelwyr. Ffotograffydd lleol felly oedd Ebenezer Morgan, Heol y Wig, Aberystwyth, a defnyddiwyd ei luniau i greu stereograffau, lle byddai dau lun unfath yn cael eu gosod mewn syllwr arbennig er mwyn creu effaith debyg i 3D. Nid elfen newydd yw 3D felly, gan fod y llun a ddangosir yma o Aberystwyth yn dyddio o tua 1859.

Roedd angen i sawl ffotograffydd lleol fod yn amryddawn, fel Hugh Owen, y Bermo, a gadwai siop ar y Stryd Fawr â'r hysbyseb: 'Fancy repository, photographer, milliner, china dealer.' Yn ôl un cyfeirlyfr yn 1891, roedd John Price, Ceinewydd, yn swyddog presenoldeb ysgol yn ogystal â ffotograffydd.

Ymhlith y ffotograffwyr enwocaf i dynnu ffotograffau o ardaloedd arfordirol Cymru o'r 1860au ymlaen roedd Francis Bedford (a'i fab William) a Francis Frith. Golygfeydd hardd oedd eu prif destunau a gwerthwyd eu ffotograffau i ymwelwyr yn eu miloedd. Yn ddiamau, ffotograffau Frith oedd 'Google Street View' yr oes o'r blaen. Mae cwmni Francis Frith & co yn parhau mewn bodolaeth ac erbyn

*J H Lister*

With the development of mass tourism, commercial photographers took advantage of the opportunity to sell their photographs to tourists. One such local photographer, based in Pier Street, Aberystwyth, was Ebenezer Morgan, whose photographs were used to create stereographs, whereby two identical photographs were placed in a special viewer to create an impression similar to that of 3D. It appears that 3D is not a new concept, therefore, as the picture of Aberystwyth shown here dates from around 1859.

Many local photographers needed to be versatile, such as Hugh Owen, Barmouth, who kept a shop on the High Street with the advert: 'Fancy repository, photographer, milliner, china dealer.' According to one trade directory in 1891, John Price of Newquay was a school attendance officer as well as a photographer.

Among the more famous photographers to take photographs of the coastal areas of Wales from the 1860s onwards were Francis Bedford (and his son William) and Francis Frith. The beautiful scenery was their main subject and their photographs were sold to tourists in their thousands. Frith's photographs were undoubtedly the

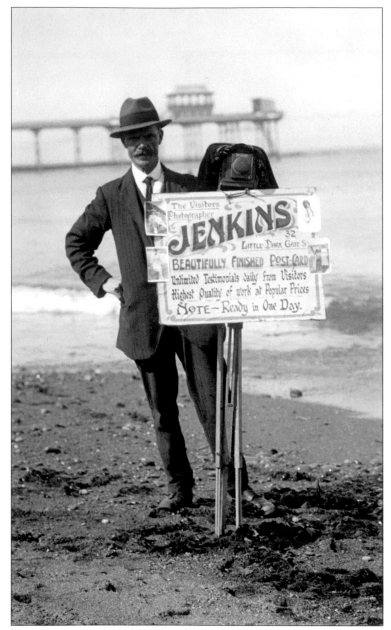

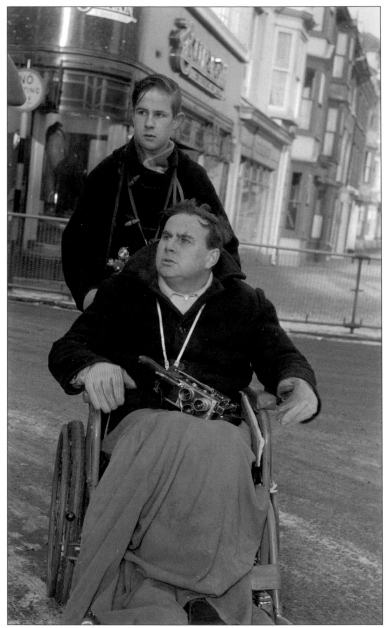

*William Jenkins (William Harwood)*

*Ron & Phil Davies (Geoff Charles)*

heddiw mae'r cwmni'n gwerthu ei ffotograffau dros y we, gyda'r slogan 'Nostalgia never goes out of style'.

Er mai â phortreadau a lluniau o gefn gwlad y cysylltir John Thomas – prif ffotograffydd Cymreig Oes Fictoria – yn bennaf, ymwelodd â rhai trefi bach arfordirol fel Aberdyfi, gan gofnodi diwedd oes aur y llongau hwylio. Ymhlith y ffotograffwyr lleol mwyaf diddorol o gyfnod ychydig yn ddiweddarach roedd Dr J H Lister o'r Bermo. Daeth ef o sir Gaerhirfryn i sir Feirionnydd yn ddyn ifanc a phrynu sawl sgwner ond roedd hefyd yn ffotograffydd medrus a thynnodd sawl ffotograff o'i gartref mabwysiedig a'i bobl. Tua'r un cyfnod, byddai'r ffotograffydd o Gilgerran, Tom Mathias, yn mynd ar dripiau ysgol Sul a thynnu lluniau o'r plant ar draethau hyfryd de Ceredigion.

Erbyn diwedd y 19eg ganrif roedd anfon cerdyn post pan fyddech ar wyliau wedi dod yn draddodiad poblogaidd ac yn ogystal â'r lluniau a dynnwyd gan gwmnïau masnachol mawr fel Frith, enillodd llawer i ffotograffydd lleol ei fara menyn drwy dynnu ffotograffau er mwyn creu cardiau post. Crwydrodd Martin Ridley o Bournemouth ar hyd de Cymru

*William Harwood*

Google Street View of their day. Francis Frith & co exists to this day, and the company now sells its photographs over the web, with the slogan 'Nostalgia never goes out of style'.

Although John Thomas, the foremost Welsh photographer of the Victorian era, is mainly associated with portraits and images of the countryside, he did visit some small coastal towns such as Aberdyfi, recording the end of the golden age of sailing ships. Among the more interesting local photographers from a slightly later period was Dr J H Lister from Barmouth. He came to Merionethshire from Lancashire as a young man, buying several schooners, but he was also a skilled photographer who took many photographs of his adopted home and its people. Around the same time, the Cilgerran photographer Tom Mathias would go on Sunday school trips and take pictures of the children on the beautiful beaches of south Ceredigion.

By the late 19th century, sending a postcard when on holiday had become a popular tradition and together with the images taken by large commercial companies such as Frith, many local photographers earned a living by taking photographs in order to create postcards. Martin

yn ystod degawd cyntaf yr 20fed ganrif a thynnu lluniau amrywiol er mwyn creu cardiau post.

Er iddo yntau grwydro yma ac acw, yng Nghricieth y tynnodd William Harwood y rhan fwyaf o'i luniau. Deuai'n wreiddiol o Stalybridge ger Manceinion, lle bu'n gweithio fel llyfrgellydd. Yn ystod y cyfnod cyn y Rhyfel Mawr sefydlodd siop nwyddau cyffredinol a busnes ffotograffig yng Nghricieth, gan fanteisio ar boblogrwydd y cerdyn post. Harwood dynnodd lun y ffotograffydd lleol William Jenkins (a adwaenid yn lleol fel 'Wil Nel') ar draeth Aberystwyth. Byddai hwnnw'n tynnu lluniau o ymwelwyr ar y traeth a'u datblygu yn y fan a'r lle, gan ddefnyddio techneg tunteip.

Ffotograffydd newyddiadurol oedd Geoff Charles ac fe'i hanfonid o dro i dro i dynnu lluniau o ddigwyddiadau ar yr arfordir fel cystadlaethau pysgota neu dripiau ysgol Sul. Cyfoeswr iddo oedd Emrys Jones, Bae Colwyn, a fu farw yn Ebrill 2012 yn 97 mlwydd oed. Fferyllydd ydoedd wrth ei alwedigaeth ac mae traddodiad cryf o ddiddordeb mewn ffotograffiaeth ymhlith fferyllwyr a oedd, yn naturiol, yn gyfarwydd iawn ag ymdrin â chemegau yn yr ystafell dywyll.

Ridley of Bournemouth wandered around south Wales during the first decade of the 20th century taking a variety of photographs for the purpose of creating postcards.

Although he, too, wandered here and there, William Harwood took most of his photographs in Cricieth. He came originally from Stalybridge, near Manchester, where he worked as a librarian. During the period before the First World War, he established a general merchandise store and photographic business in Cricieth, capitalizing on the popularity of the postcard. Harwood took a fascinating photograph of local photographer William Jenkins (known locally as 'Wil Nel') on the beach at Aberystwyth. Jenkins would take pictures of tourists on the beach and develop them in situ, using the tintype technique.

The photo-journalist Geoff Charles was sent from time to time to capture events on the coast, such as fishing competitions and Sunday school trips. He was a contemporary of Emrys Jones, Colwyn Bay, who died in April 2012 aged 97. He was a pharmacist by trade, and there is a strong tradition of pharmacists who had an interest in photography as they were, naturally, very familiar with

*Keith Morris*

Fferyllydd oedd ffotograffydd enwocaf Cymru erioed, Phillip Jones Griffiths, â'i ffotograffau trawiadol a dylanwadol o ryfel Fiet-nam. Cyfaddefai Jones Griffiths mai Emrys Jones a'i hysbrydolodd pan oedd yn ifanc, yn arbennig pan ddangosodd iddo ffotograff gan y ffotograffydd enwog Cartier-Bresson wedi'i daflunio ar ei ben i lawr er mwyn pwysleisio cyfansoddiad y llun.

Er iddo gael ei anafu'n ddifrifol mewn damwain motor-beic yn 1950, a olygai ei fod yn gaeth i gadair olwyn, nid amharodd hynny ar agwedd benderfynol y ffotograffydd o Aberaeron, Ron Davies, a fu'n teithio'r wlad yn tynnu ffotograffau cofiadwy.

Heddiw, anaml iawn y gwelir ffotograffwyr cyfoes fel Keith Morris a Llinos Lanini yn crwydro yma ac acw heb eu camerâu. Ar yr un pryd, manteisia llawer o ffotograffwyr ifanc y dyddiau hyn ar gyrsiau coleg mewn ffotograffiaeth, gan astudio wrth draed rhai o feistri'r grefft fel David Hurn.

Mae'r defnydd o'r ystafell dywyll a'i holl hud a lledrith wedi diflannu i bob pwrpas erbyn heddiw ac mae camerâu digidol da yn gallu rhoi cyfle i ffotograffydd amatur dynnu llun boddhaol. Serch hynny, mae angen sgiliau arbennig i fanteisio ar yr holl dechnoleg sydd ar gael bellach, ac mae ffotograff olaf trawiadol y llyfr hwn yn dangos hynny i'r eithaf.

## Eglurhad a chydnabyddiaethau

Fel ei rhagflaenydd, *Byw yn y Wlad: y ffotograffydd yng nghefn gwlad 1850–2010*, a gyhoeddwyd yn 2010, cyfle i werthfawrogi elfennau o hanes cymdeithasol Cymru dros y ganrif a hanner diwethaf a geir yn y gyfrol hon, a hynny

dealing with chemicals in the darkroom. Pharmacy was the trade initially practised by Wales's most famous photographer, Phillip Jones Griffiths, who produced impressive and influential photographs of the Vietnam war. He acknowledged that Emrys Jones inspired him as a young man, particularly when he projected an image by the acclaimed photographer Cartier-Bresson upside down in order to emphasize the composition of the photograph.

Although he was seriously injured in a motorbike accident in 1950, which meant that he was confined to a wheelchair, this did not hinder the determination of Aberaeron photographer Ron Davies, who travelled the country taking memorable photographs.

Today, contemporary photographers such as Keith Morris and Llinos Lanini are seldom seen wandering here and there without their cameras. At the same time, many young photographers nowadays take advantage of college courses in photography, sitting at the feet of some of the masters of the craft, such as David Hurn.

The use of the darkroom and all its magic has all but disappeared today and good digital cameras can provide an opportunity for the amateur photographer to take satisfactory photographs. However, specialist skills are required to take advantage of all the technology that is now available, as is fully illustrated by the striking final photograph of this book.

## *Clarification and acknowledgements*

Like its predecessor, *Life in the Countryside: the photographer in rural Wales 1850–2010*, published in 2010, this volume

drwy lygaid ffotograffwyr amrywiol. Dewis personol sydd yma, yn bennaf o gasgliad gwych y Llyfrgell Genedlaethol. O fwriad, mae'r rhan helaethaf o'r ffotograffau yma yn cynnwys pobl, naill ai wrth eu gwaith neu'n hamddena, gan ganolbwyntio ar y stori sydd gan bob un ohonynt i'w hadrodd. Penderfynwyd felly osgoi cynnwys ffotograffau o greigiau a gwymon, tonnau a machlud haul, er mawr siom, efallai, i ambell 'artist lens'.

Trefnwyd y ffotograffau yn gronolegol, fwy neu lai, gyda rhai eithriadau lle bu cyfle amlwg i gymharu dau lun ar yr un dudalen. Ni fu'n bosibl dyddio pob ffotograff ond ceisiwyd rhoi amcan o'r cyfnod.

Rwy'n ddyledus iawn i staff y Llyfrgell Genedlaethol ac Archifdy Dolgellau am eu cymorth parod. Manteisiais hefyd ar gyngor fy nghyfaill Iwan Meical Jones a chefais gefnogaeth lwyr fy ngwraig, Fal. Yn ôl eu harfer, fe fu staff y Lolfa yn hynod gymwynasgar ac amyneddgar, yn arbennig Lefi, Ceri, Nia a Branwen. Derbyniaf y cyfrifoldeb am unrhyw wall a erys yn y testun.

**Gwyn Jenkins**
Hydref 2012

provides an opportunity to appreciate elements of Welsh social history over the last century and a half, through the eyes of various photographers. This is a personal choice, mainly from the fine collection of the National Library. Deliberately, the majority of the photographs here include people, be it at work or leisure, focusing on the story that each of them has to tell. It was decided therefore to avoid including photographs of rocks and seaweed, waves and sunsets, to the great disappointment of some 'lens artists' perhaps.

The photographs have been arranged more or less chronologically, with some exceptions where there was a clear opportunity to compare two images in the same opening. It has not been possible to date each photograph but an attempt has been made to provide an estimate of the period.

I am deeply indebted to the staff of the National Library and the Gwynedd Archives, Dolgellau, for their assistance. I also benefitted from the advice of my friend Iwan Meical Jones, and my wife, Fal, has given her full support. As usual, the staff of Y Lolfa have been extremely helpful and patient, particularly Lefi, Ceri, Nia and Branwen. I accept responsibility for any errors that remain in the text.

**Gwyn Jenkins**
October 2012

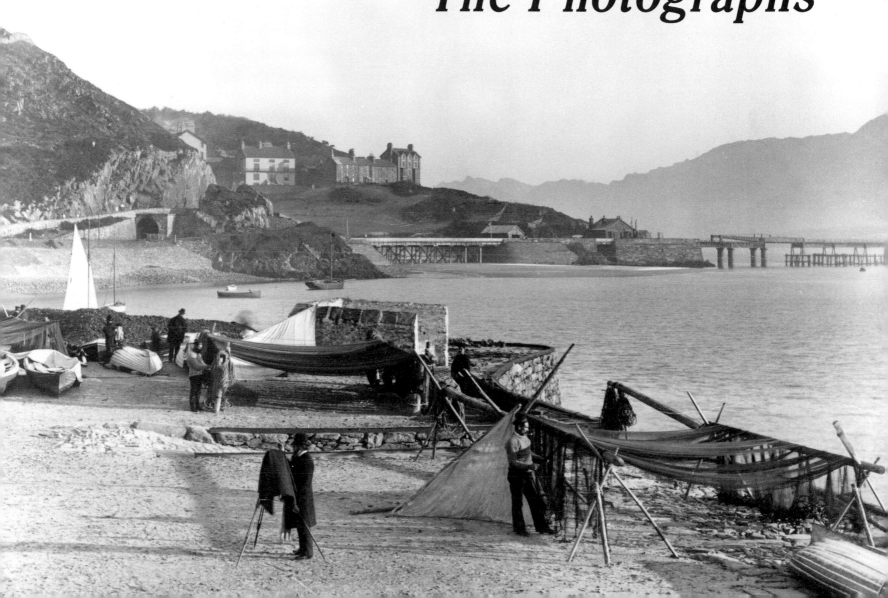

Y Ffotograffau
*The Photographs*

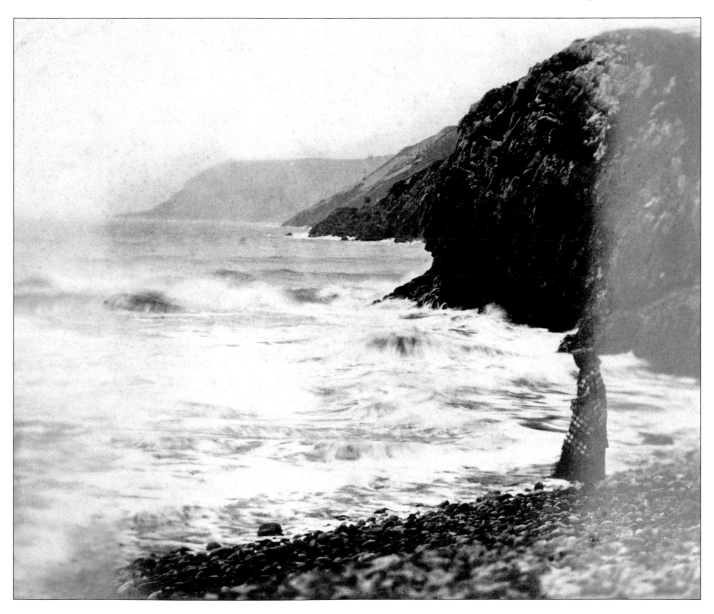

Dyma ymgais cynnar iawn i ddal y byrhoedlog, sef, yn yr achos hwn, tonnau'r môr ym Mae Caswell, Penrhyn Gŵyr.

*This is a very early attempt to capture the ephemeral – in this case, waves at Caswell Bay, Gower.*

(John Dillwyn Llewelyn, 1853)

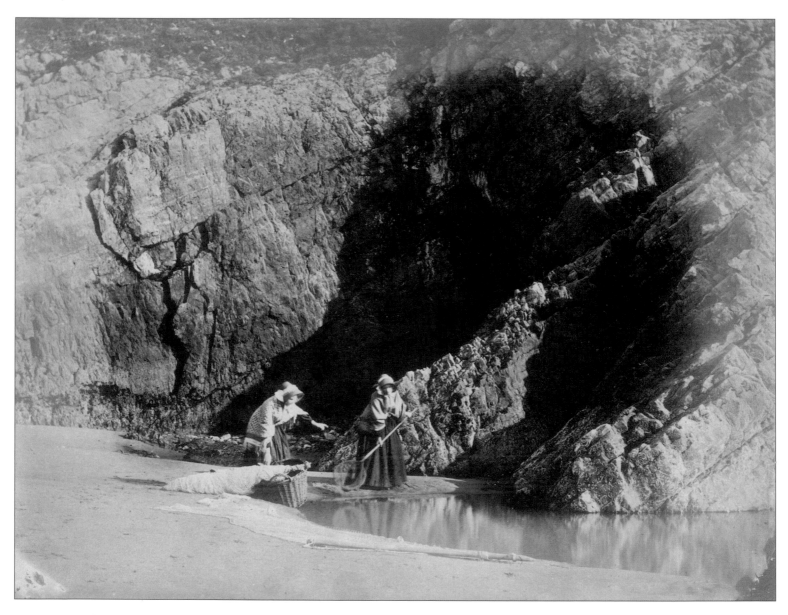

Thereza ac Emily Charlotte, merched y ffotograffydd, yn pysgota â rhwydi ym Mae Three Cliffs, Penrhyn Gŵyr.

*Thereza and Emily Charlotte, the photographer's daughters, fishing with nets at Three Cliffs Bay, Gower.*

(John Dillwyn Llewelyn, *c.*1853)

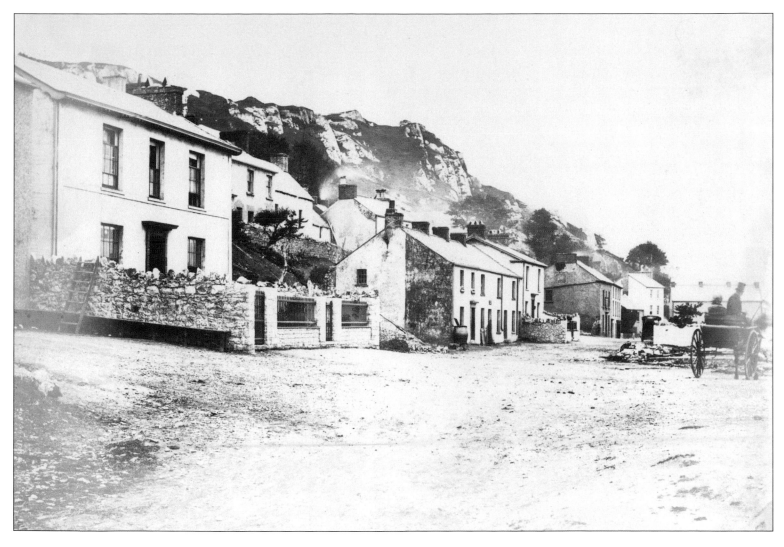

Ystumllwynarth ger Abertawe. Yn ôl un adroddiad yn y cyfnod, roedd y pentref hwn yn un deniadol ar gyfer ymdrochi, ac ynddo nifer o anhedd-dai lluniaidd.

*Oystermouth near Swansea. According to one contemporary report, this was an attractive village for bathing and had a number of stylish dwellings.*

(Mary Dillwyn, *c*.1853–4)

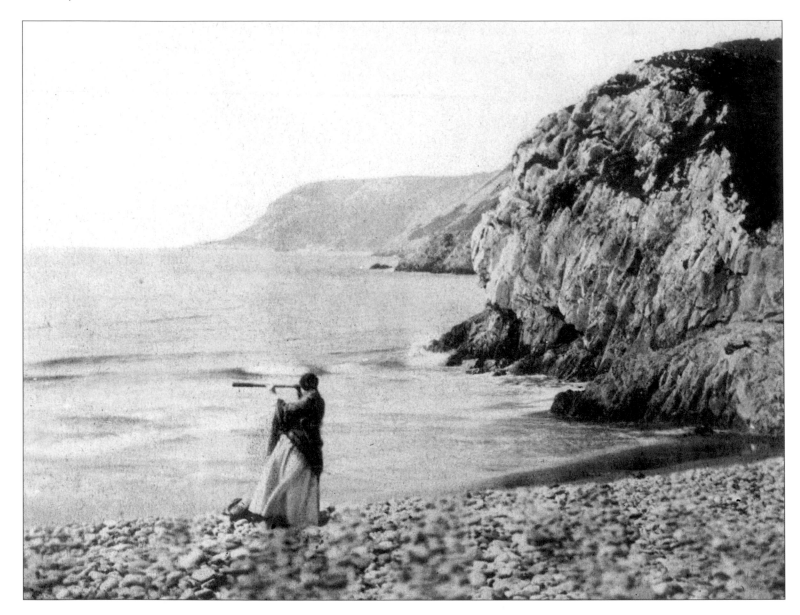

Thereza Dillwyn Llewelyn gyda'i sbienddrych ym Mae Caswell, Penrhyn Gŵyr.

*Thereza Dillwyn Llewelyn looking through her telescope at Caswell Bay, Gower.*

(John Dillwyn Llewelyn, *c.*1854)

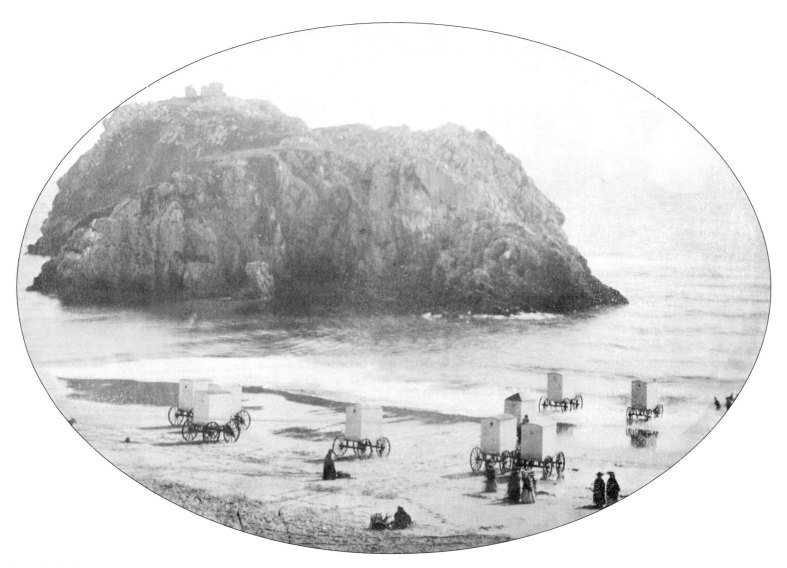

Traeth Dinbych-y-pysgod tua 1854. Yn y cyfnod hwn roedd nofio yn y môr wedi'i wahardd oni bai y defnyddid y peiriannau ymdrochi a welir yn y llun. Tuag un swllt oedd eu pris, gan gynnwys tywel.

*Tenby beach circa 1854. At the time, swimming in the sea was prohibited unless the bathing machines shown in the photograph were used. The charge for using them was about one shilling, including a towel.*

(John Dillwyn Llewelyn, *c.*1854)

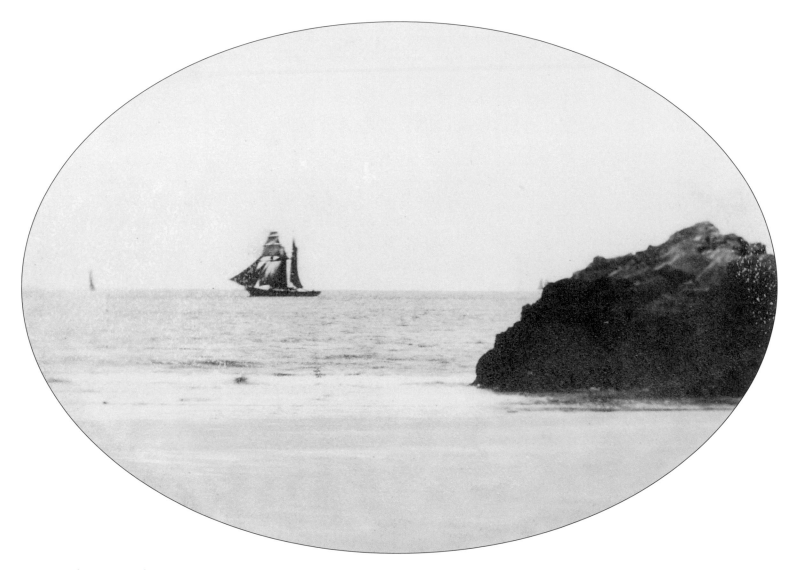

Sgwner ar lannau Penrhyn Gŵyr.

*A schooner photographed from the shore, Gower.*

(John Dillwyn Llewelyn, *c*.1855)

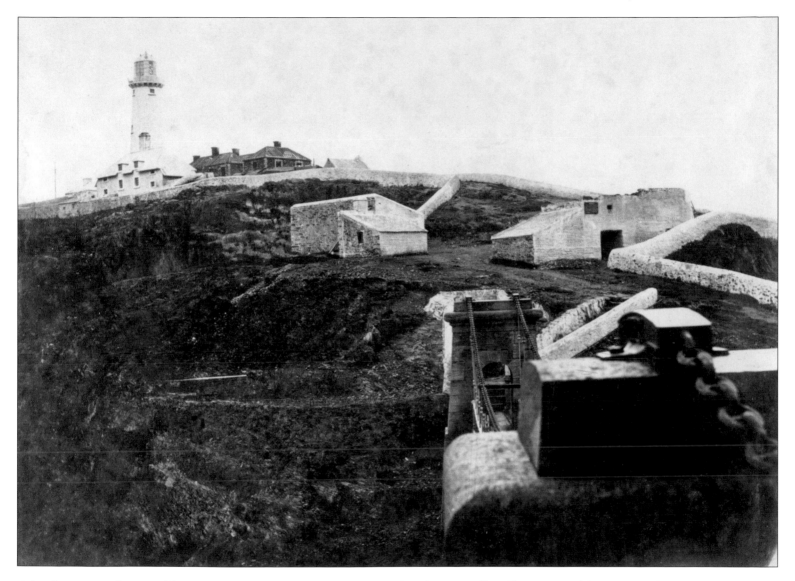

Goleudy Ynys Lawd, Caergybi. Adeiladwyd y goleudy yn 1809 gan Joseph Nelson, ar sail cynllun gan y peiriannydd Daniel Alexander. Yn rhan flaen y llun gellir gweld yr hen bont haearn a gysylltai'r goleudy ag Ynys Gybi.

*South Stack lighthouse, Holyhead. The lighthouse was built in 1809 by Joseph Nelson, based on a design by the engineer Daniel Alexander. In the forefront can be seen the old iron bridge connecting the lighthouse to Holy Island.*

(J W G Gutch, 1857)

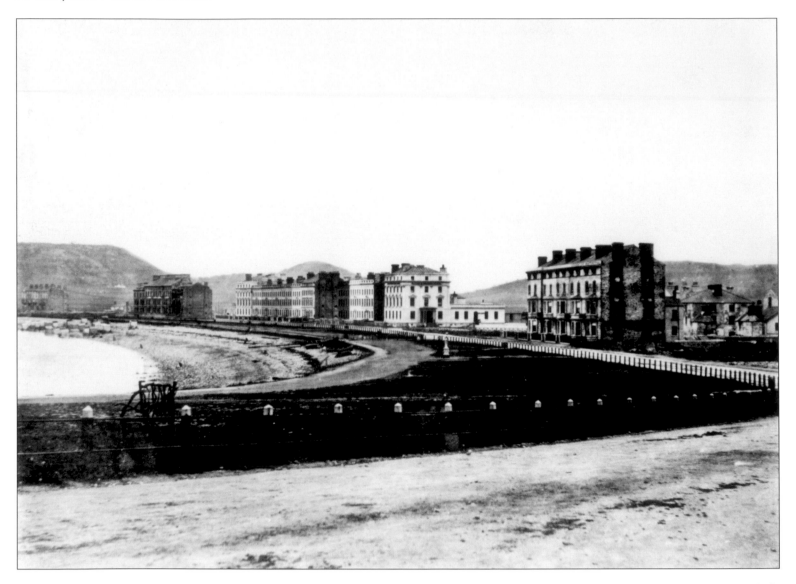

Llandudno ym mis Medi 1857. Dyma ddechrau datblygiad y dref wyliau. Roedd y cyfan yn cael ei reoli gan deulu Mostyn a gwelir yma rai o'r gwestai cyntaf, gan gynnwys Gwesty St George, a adeiladwyd yn 1854.

*Llandudno in September 1857. This was the beginning of the development of the resort. The Mostyn family controlled everything and some of the first hotels can be seen here, including St George's Hotel, built in 1854.*

(J W G Gutch, 1857)

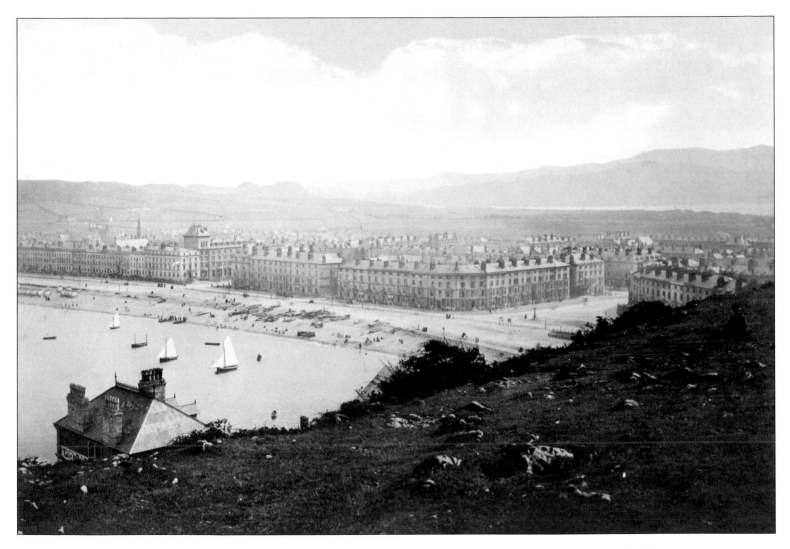

Llandudno 20 mlynedd yn ddiweddarach. Erbyn y cyfnod hwn roedd y rhan fwyaf o brif westai'r dref wedi'u hadeiladu, gan gynnwys Gwesty'r Hydro, ac roedd Gwesty'r Imperial wedi'i greu drwy uno rhes o westai llai. Roedd Pwyllgor Gwelliannau'r dref, yn ei anterth, yn darparu cyfleusterau ymlacio ac adloniant ar gyfer ymwelwyr dosbarth canol a deithiai yno o Fanceinion a Lerpwl.

*Llandudno 20 years later. By this time most of the town's major hotels had been built, including the Hydro Hotel and the Imperial Hotel, which was created by merging a row of smaller hotels. In its heyday, the Town Improvements Committee provided relaxation and entertainment facilities for middle-class visitors who travelled there from Manchester and Liverpool.*

(Francis Bedford, *c*.1875)

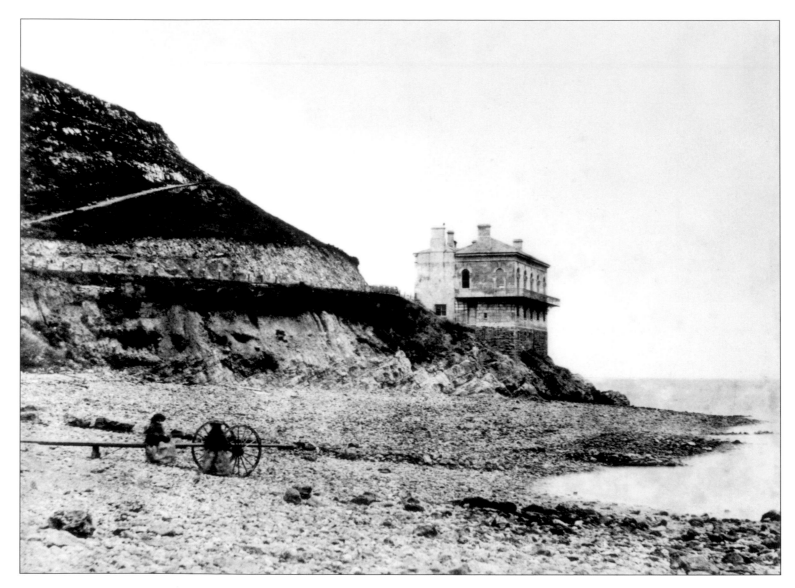

Y Baddondy, Llandudno, a adeiladwyd yn 1855. Ar y safle hwn y codwyd Gwesty'r Grand yn 1901.

*The Bath House, Llandudno, built in 1855. The Grand Hotel was built on this site in 1901.*

(J W G Gutch, 1857)

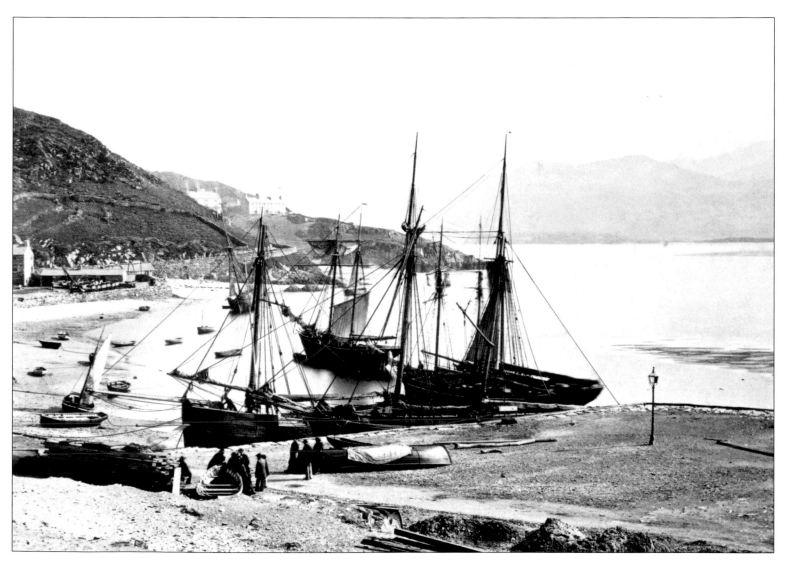

Harbwr y Bermo cyn i'r bont reilffordd gael ei hadeiladu yn 1867.

*Barmouth harbour before the railway bridge was built in 1867.*

(Francis Bedford, *c*.1865)

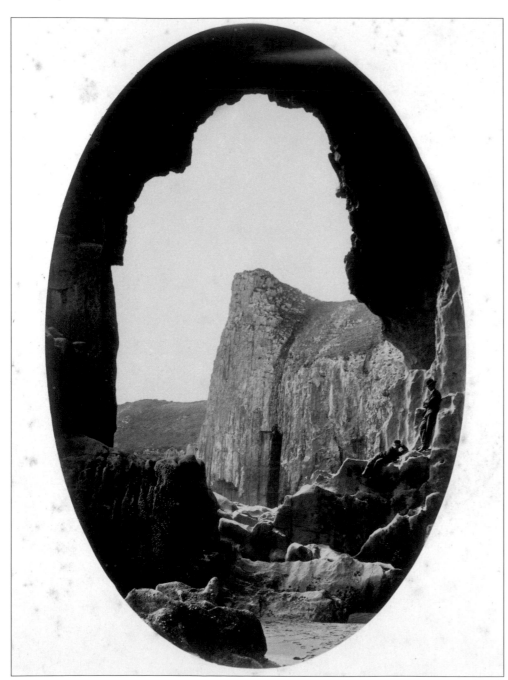

Ceudwll Lydstep, sir Benfro, 1871.
Mae'r dyn a'r bachgen fel petaent yn
rhan o'r creigiau yma.

*Lydstep Cavern, Pembrokeshire, 1871.*
*The man and the boy appear to be*
*part of the rocks.*

(C S Allen, 1871)

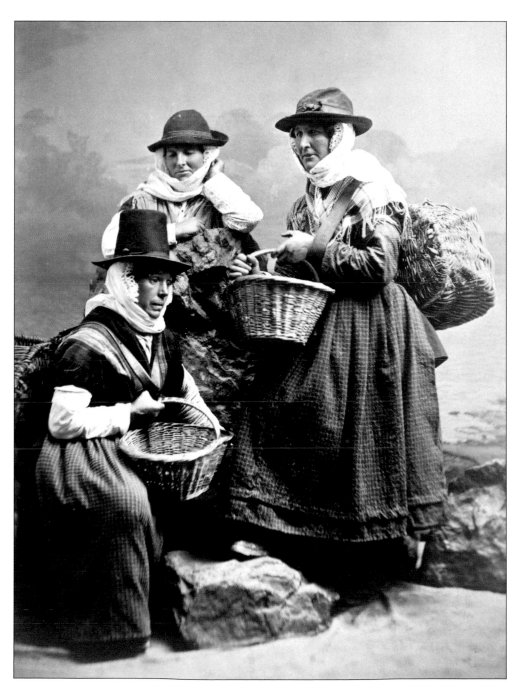

Er bod y ffotograff hwn wedi'i dynnu yn stiwdio'r ffotograffydd, mae'r gwragedd hyn o Langwm, sir Benfro, yn y dillad traddodiadol y byddent yn eu gwisgo wrth gludo pysgod i'r farchnad.

*Although this photograph was taken in the photographer's studio, these women from Llangwm, Pembrokeshire, are dressed in the traditional clothes they would wear when transporting fish to market.*

(C S Allen, 1871)

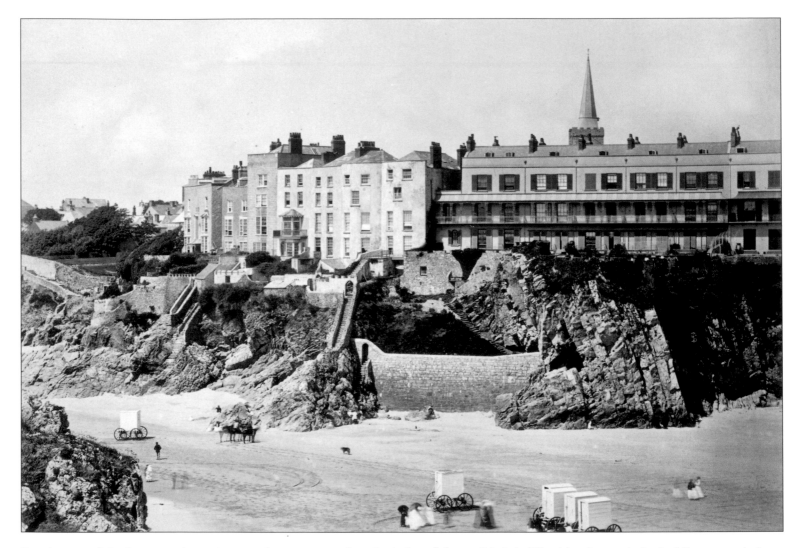

Traeth y De, Dinbych-y-pysgod, yn 1871. Daeth mwy o ymwelwyr i'r dref wedi i'r cysylltiad rheilffordd uniongyrchol o Paddington gael ei agor yn 1866.

*South Beach, Tenby, in 1871. More visitors came to the town following the opening of a direct rail link from Paddington in 1866.*

(C S Allen, 1871)

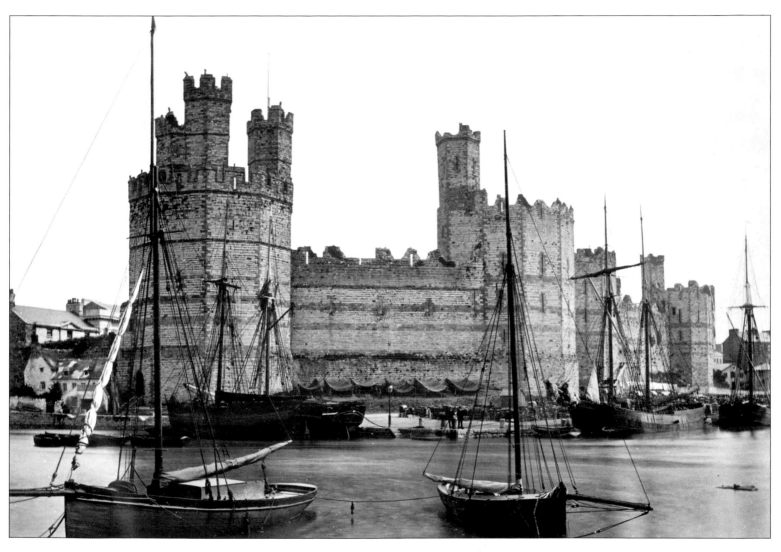

Cei Caernarfon dan gysgod y castell yn y 1870au.
   'Pedair llong wrth angor yn yr afon; Aros teit i fynd tan Gastell C'narfon,
   Dacw bedwar golau melyn, A rhyw gwch ar gychwyn…'
                                             ('Llongau Caernarfon' gan J Glyn Davies)

*Caernarfon quay under the shadow of the castle in the 1870s.*

(Francis Bedford, *c*.1875)

Dociau Abertawe yn y 1870au. O'r dociau hyn byddai copr wedi'i fwyndoddi yn cael ei allforio – gwerth tua 60 y cant o gynnyrch y byd ohono. Byddid hefyd yn allforio dur, arian, cobalt, arsenig, sinc ac aur, gan arwain at alw Abertawe yn brifddinas allforio metel y byd.

*Swansea docks in the 1870s. About 60 per cent of the world's output of smelted copper was exported from these docks. Also exported was steel, silver, cobalt, arsenic, zinc and gold, resulting in Swansea being called the metal-exporting capital of the world.*

(Francis Bedford, *c.*1875)

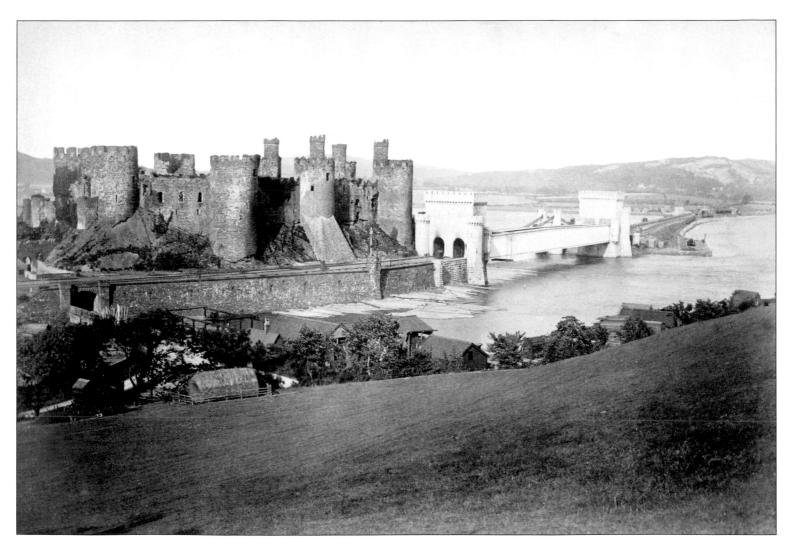

Conwy yn y 1870au. Adeiladwyd y castell yn 1284, y bont grog yn y 1820au a'r bont reilffordd diwbaidd yn 1848–9.

*Conwy in the 1870s. The castle was built in 1284, the suspension bridge in the 1820s and the tubular railway bridge in 1848–9.*

(Francis Bedford, *c*.1875)

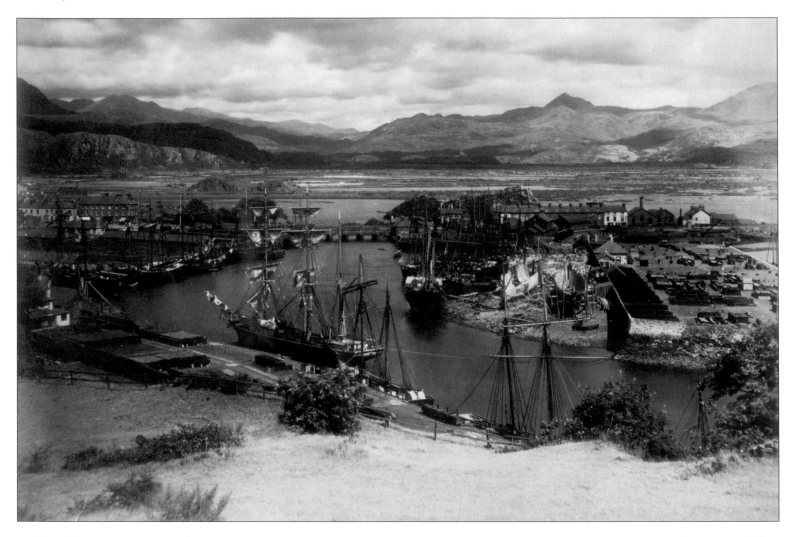

Datblygodd Porthmadog yn dref forwrol lewyrchus o'r 1830au ymlaen, yn bennaf oherwydd y fasnach mewn llechi a fyddai'n cael eu cludo yno ar drên o chwareli Blaenau Ffestiniog i'w hallforio. Adeiladwyd 245 o longau yn yr harbwr rhwng 1830 ac 1895. Tynnwyd y ffotograffau hyn pan oedd yr harbwr yn ei anterth.

*Porthmadog developed into a flourishing maritime town from the 1830s onwards, primarily because of the slate trade, with the slate being transported by train from the Blaenau Ffestiniog quarries for export. Between 1830 and 1895, 245 ships were built in the harbour. These photographs were taken when the harbour was at its prime.*

(Francis Bedford, *c*.1875 / John Thomas, *c*.1875)

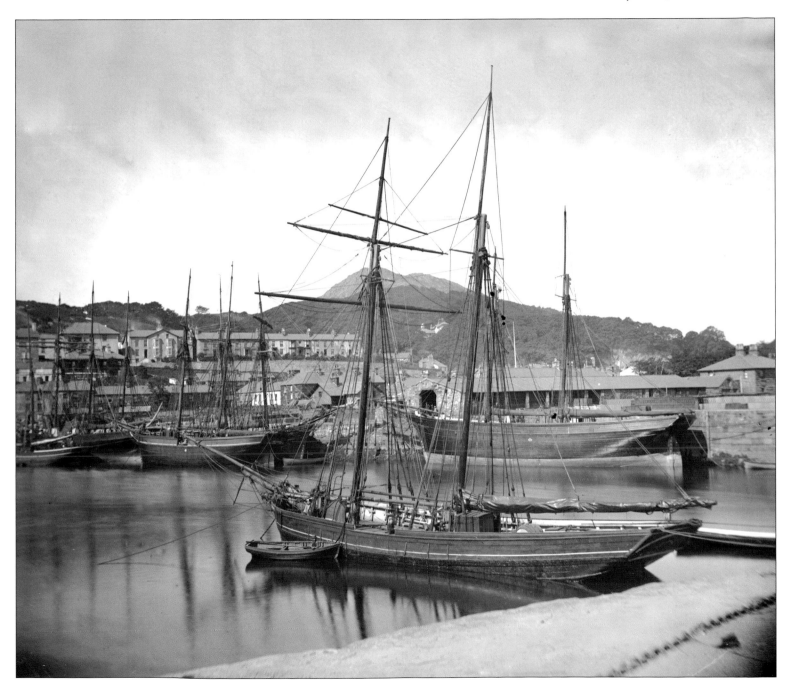

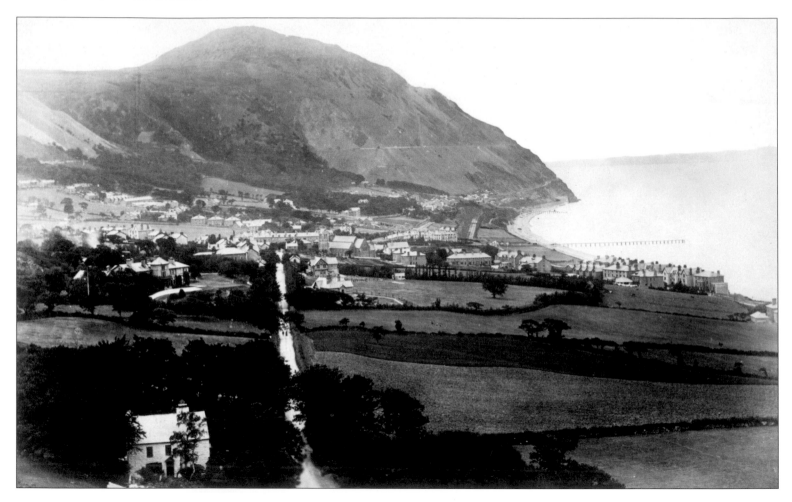

Penmaenmawr yn y 1870au. Roedd Penmaenmawr yn un o'r trefi bach arfordirol anarferol hynny a welodd ddatblygiadau twristaidd ar yr un pryd â datblygiad chwareli ar y bryniau uwchlaw'r dref. Tra oedd hyd at fil o weithwyr yn cloddio am wenithfaen, byddai eraill yn ennill eu bywoliaeth drwy ddarparu ar gyfer ymwelwyr. Serch yr elfen ddiwydiannol, roedd glan y môr Penmaenmawr yn amlwg yn ddigon atyniadol i ddenu un dyn amlwg sef y Prif Weinidog, W E Gladstone, a fu'n aros yn y dref ar 11 achlysur rhwng 1855 ac 1896.

*Penmaenmawr in the 1870s. Penmaenmawr was one of those unusual small coastal towns that saw tourism develop at the same time as the development of quarries in the hills above the town. While up to a thousand workers were quarrying for granite, others earned their living by providing facilities for visitors. Despite the industrial element, the seaside at Penmaenmawr was obviously charming enough to attract one well-known figure, namely the Prime Minister, W E Gladstone, who stayed in the town on 11 occasions between 1855 and 1896.*

(Francis Bedford, *c.*1875 / Anhysbys/*Anon.*, 1909)

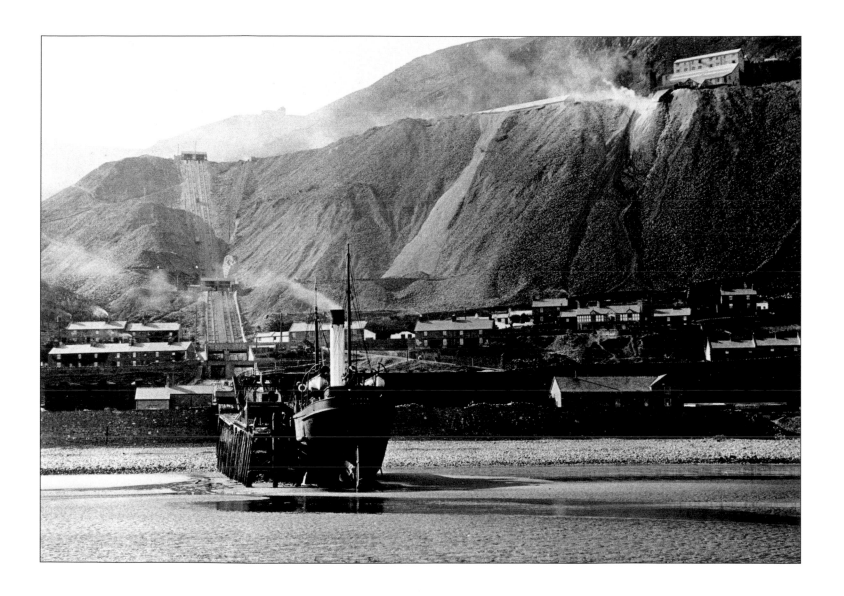

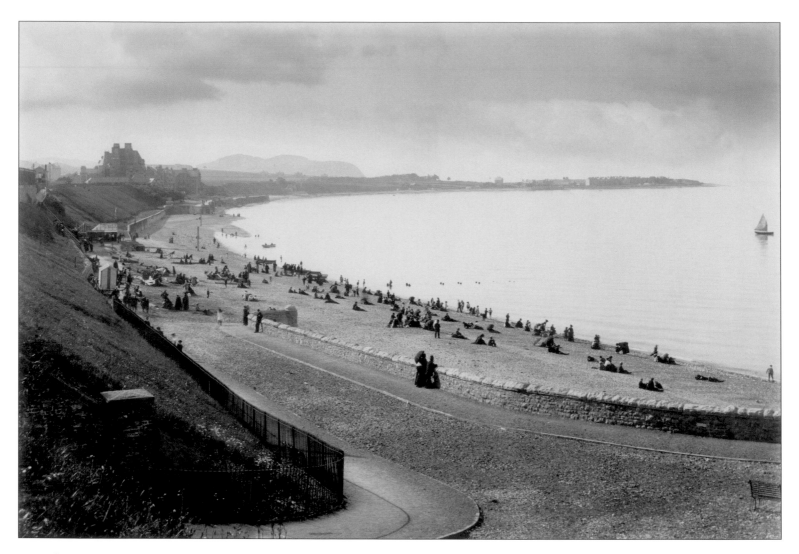

Bae Colwyn, gan edrych i gyfeiriad Llandrillo-yn-Rhos.

*Colwyn Bay, looking towards Rhos-on-Sea.*

(Francis Bedford, *c*.1875)

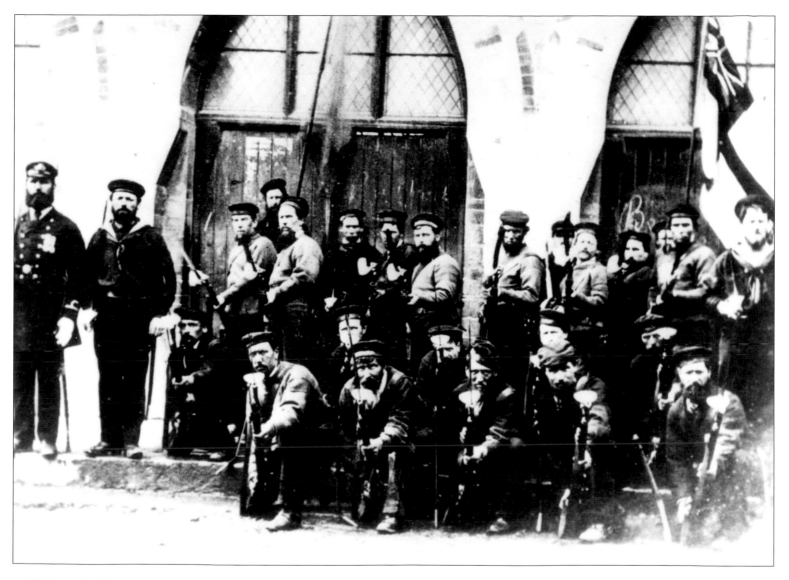

Byddai gwarchodwyr morwrol wrth gefn Llandudoch, sir Benfro, a welir yma ar barêd yn 1879, yn ddigon i ddychryn unrhyw ymosodwr. Mr Herod oedd enw'r prif swyddog!

*Members of the St Dogmael's naval reserve, Pembrokeshire, seen here on parade in 1879, could undoubtedly scare any attacker. Their chief officer was a man called Mr Herod!*

(Anhysbys/*Anon.*, 1879)

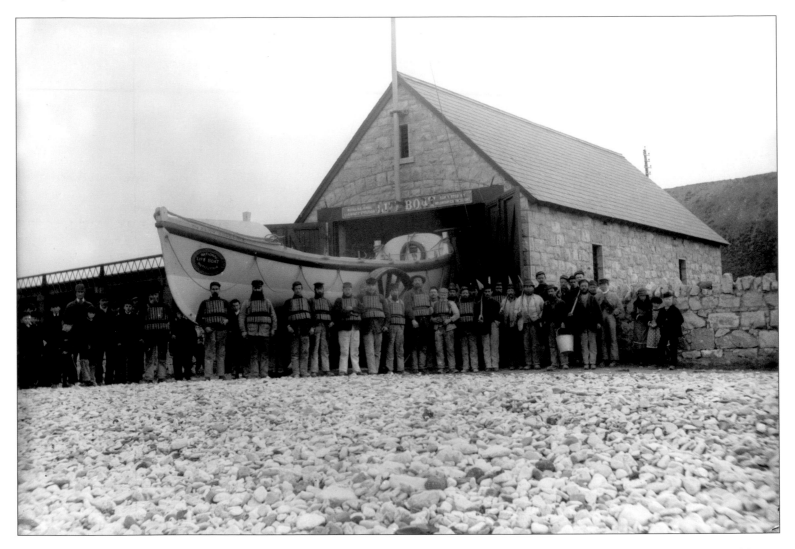

Dyma'r bad achub *Henry Nixson 2* a drosglwyddwyd o Abergele i safle newydd yn Llanddulas yn 1869. Teulu Bamford Hesketh a dalodd am yr orsaf yn Llanddulas. Yn 1885 cafwyd bad achub newydd ond caewyd yr orsaf yn 1932 gyda dyfodiad badau achub newydd i Landudno a'r Rhyl.

*This lifeboat,* Henry Nixson 2, *was transferred from Abergele to a new site at Llanddulas in 1869. The Bamford Hesketh family paid for the station at Llanddulas. A new lifeboat arrived in 1885 but the station was closed in 1932 following the introduction of new lifeboats at Llandudno and Rhyl.*

(John Thomas, *c.*1883)

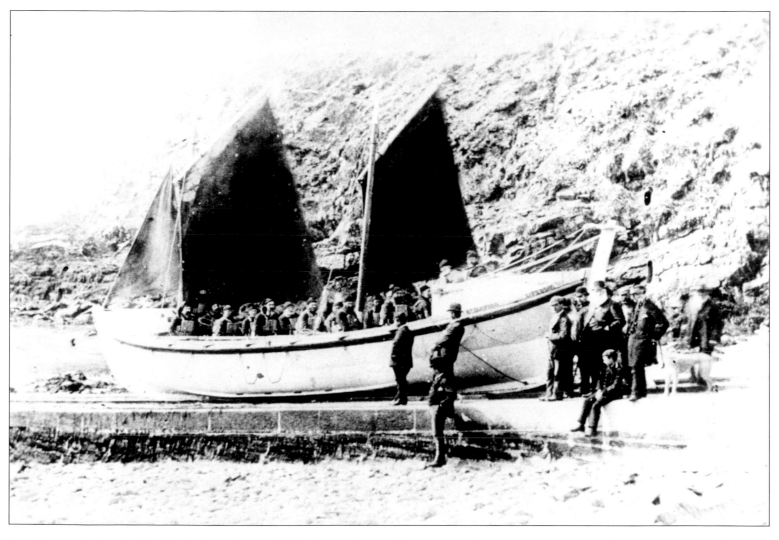

Roedd gorsaf bad achub Tyddewi, sir Benfro, wedi'i lleoli ym Mhorthstinian pan ddaeth yr *Augusta* yno'n gyntaf yn 1869. Yn 1910 collodd tri o'r criw eu bywydau pan suddodd y bad wrth geisio achub criw y *Democrat*.

*The lifeboat station at St David's, Pembrokeshire, was located at St Justinians when the* Augusta *first came there in 1869. In 1910 three of the crew lost their lives when the boat sank while trying to save the crew of the* Democrat.

(Anhysbys/*Anon.*, *c*.1885)

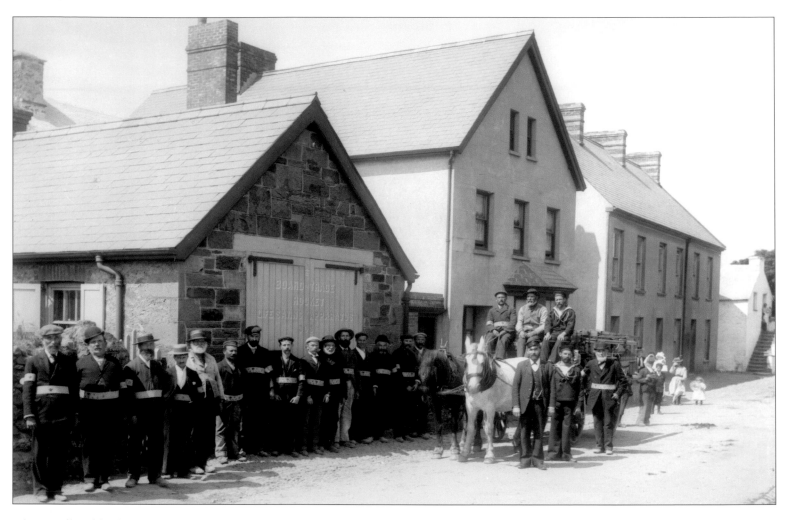

Criw rocedi Tyddewi. Rheolid badau achub gan sefydliad annibynnol yr RNLI ond y Bwrdd Masnach oedd yn gyfrifol am y gwasanaeth rocedi, gyda gwylwyr y glannau yn ei reoli'n lleol. Gwaith y criw oedd defnyddio offer arbennig i achub pobl oddi ar longau a ddrylliwyd ar greigiau arfordirol. Byddai'r criw'n defnyddio rocedi i saethu rhaffau at y llongau, ac yn defnyddio'r rheini wedyn i gludo pobl i ddiogelwch y lan. Gellir gweld y gweithgaredd hwn ar waith yn y llun ar dudalen 72.

*The St David's rocket crew. Lifeboats were managed by the RNLI, an independent organization, but it was the Board of Trade that was responsible for the rocket service, with coastguards managing it locally. The task of the crew was to use special equipment to rescue people from ships wrecked on coastal rocks. The crew used rockets to shoot ropes to the ships, and then used the ropes to transport people to the safety of the shore. This activity can be seen in action in the photograph on page 72.*

(John Thomas, *c.*1885)

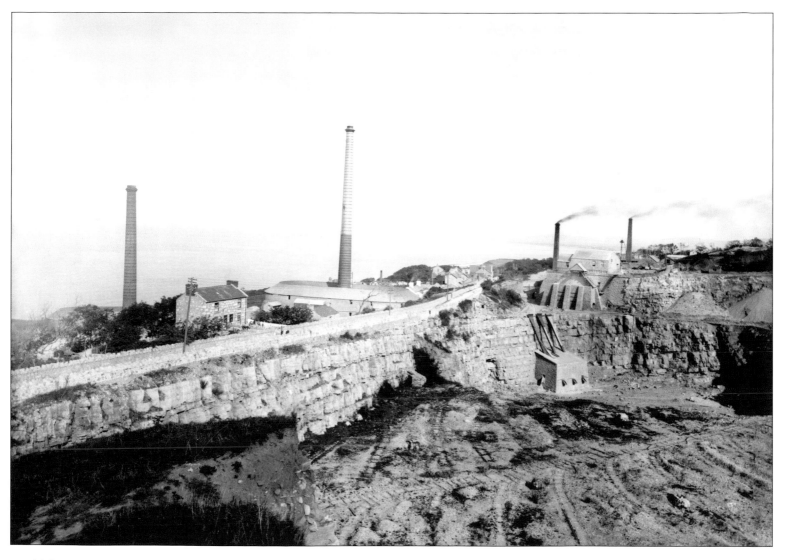

Gweithfeydd calch Kneeshaw Lipton's, Llanddulas. Roedd defnydd eang i'r calch a gynhyrchid yma yn y fasnach adeiladu ac mewn amaethyddiaeth. Wedi diwrnod o waith byddai'r gweithwyr yn gadael yr odynau calch yn edrych fel dynion eira ac ar ben hynny byddai'r calch yn pydru eu hesgidiau.

*The Kneeshaw Lipton's limeworks at Llanddulas. Widespread use was made of the lime produced here in the building trade and in agriculture. After a day's work, workers would leave the lime kilns looking like snowmen, and the lime would rot their shoes.*

(John Thomas, *c.*1885)

Porth Llechog, ger Amlwch, sir Fôn. Mae pum dyn ac un bachgen yn y cwch hwn ond gan amlaf, wrth bysgota am benwaig, pedwar fyddai yn y criw, gyda phob un ohonynt yn gweithio dwy rwyd yr un.

*Bull Bay, near Amlwch, Anglesey. There are five men and one boy in this boat but in most cases, when fishing for herring, there would be four in the crew, all of whom worked two nets each.*

(John Thomas, *c.*1885)

Porthladd Cemaes, sir Fôn. Cemaes yw pentref mwyaf gogleddol Cymru a bu'n ganolfan i bysgotwyr penwaig. Adeiladwyd y lanfa hon yn y 1830au gan forwr lleol, Capten Ishmael Jones, wedi i'r lanfa flaenorol gael ei dryllio mewn storm. Difrodwyd y lanfa unwaith yn rhagor yn 1889 ac adeiladwyd un newydd yn 1900.

*Cemaes harbour, Anglesey. Cemaes is the most northerly village in Wales and was a centre for herring fishermen. This jetty was built in the 1830s by a local sailor, Captain Ishmael Jones, the previous jetty having been wrecked in a storm. The jetty was damaged again in 1889 and a new one built in 1900.*

(John Thomas, *c.*1885)

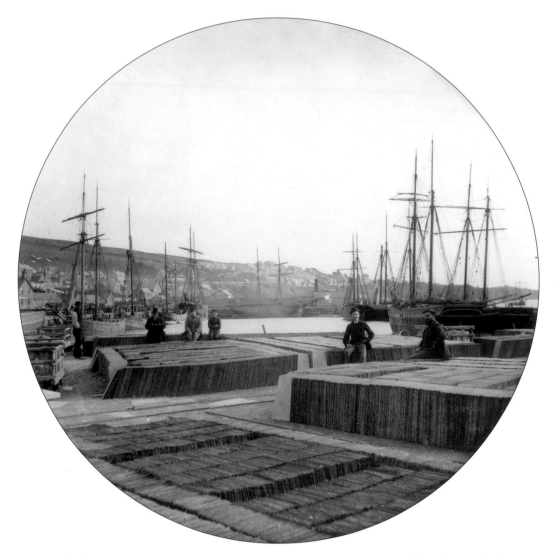

Llwyth o lechi ar y cei yn y Felinheli yn barod i'w hallforio. Deuai'r llechi o Lanberis ar hyd rheilffordd a adeiladwyd yn arbennig ar gyfer y gwaith yn y 1820au. Erbyn 1864 roedd 764 o longau yn cael eu llwytho yn y porthladd ond dim ond 339 oedd cyfanswm y llongau erbyn 1895.

*A cargo of slate ready for export on the quay at Felinheli. The slate was transported there from Llanberis on a railway specifically built for the job in the 1820s. By 1864 there were 764 ships operating from the port, but by 1895 this number had decreased to 339.*

(John Thomas, *c.*1885)

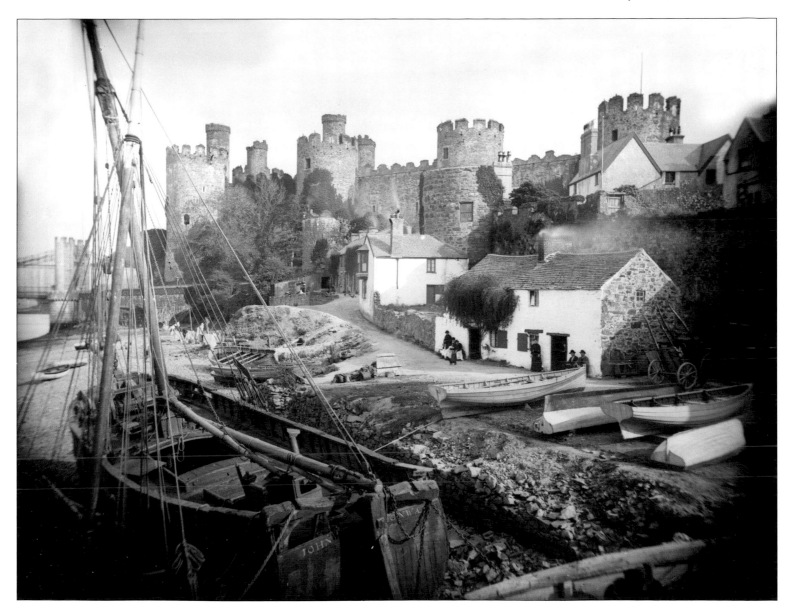

Y cei yng Nghonwy yn y 1880au. O'r cei yma fe hwyliai cychod i gywain wystrys.

*The quayside in Conwy in the 1880s. Boats sailed from this quay to harvest oysters.*

(John Thomas, *c*.1885)

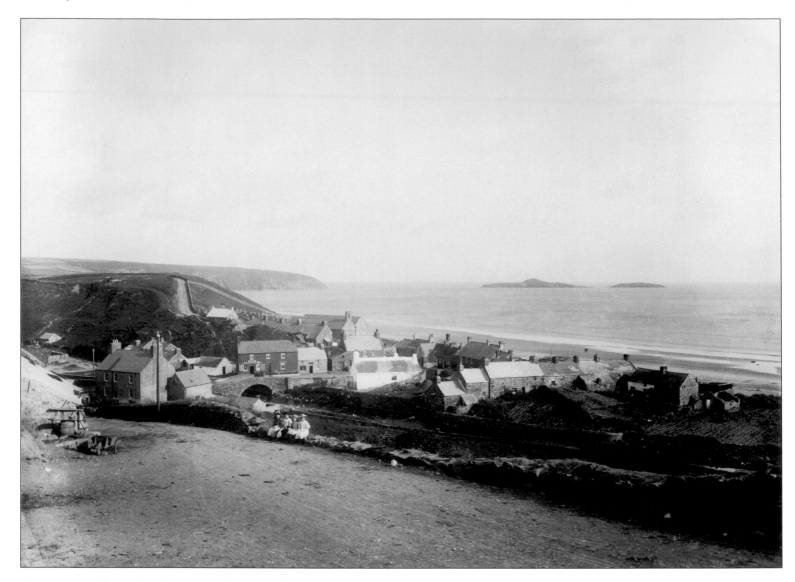

Aberdaron gydag Ynys Enlli yn y cefndir. Yn ôl y ffotograffydd roedd gan Aberdaron 'ddwy eglwys, tri chapel, tair tafarn, pedair o siopau cryddion, siop y saer, melin, post a theleffon a siopau bwyd a dillad bron bob yn ail ddrws'.

*Aberdaron with Bardsey Island in the background. According to the photographer, Aberdaron had 'two churches, three chapels, three pubs, four shoemakers' shops, a carpenter's shop, a mill, a post and telephone office as well as food and clothing shops at nearly every other door'.*

(John Thomas, *c*.1885)

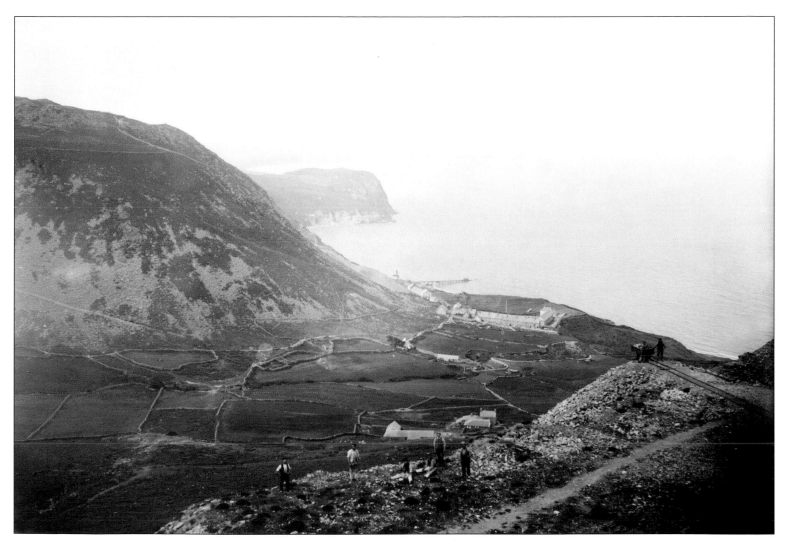

Chwareli ithfaen Nant Gwrtheyrn, wrth droed yr Eifl, yn y 1880au. Porth-y-nant yw enw'r pentref bach anghysbell ar lan y môr. Agorwyd y chwarel yn 1861 gan gynhyrchu sets (cerrig palmant) a'u hallforio ar gyfer adeiladu ffyrdd ym Manceinion a Lerpwl. Caewyd y chwarel yn ystod yr Ail Ryfel Byd. Bellach dyma gartref Canolfan Iaith a Threftadaeth Cymru Nant Gwrtheyrn.

*The granite quarries of Nant Gwrtheyrn, at the foot of Yr Eifl, in the 1880s. The small remote village by the sea is called Porth-y-nant. The quarry was opened in 1861 to produce setts (paving stones) which were exported for road construction in Manchester and Liverpool. The quarry was closed during the Second World War. Today, Nant Gwrtheyrn is home to the Welsh Language and Heritage Centre.*

(John Thomas, *c.*1885)

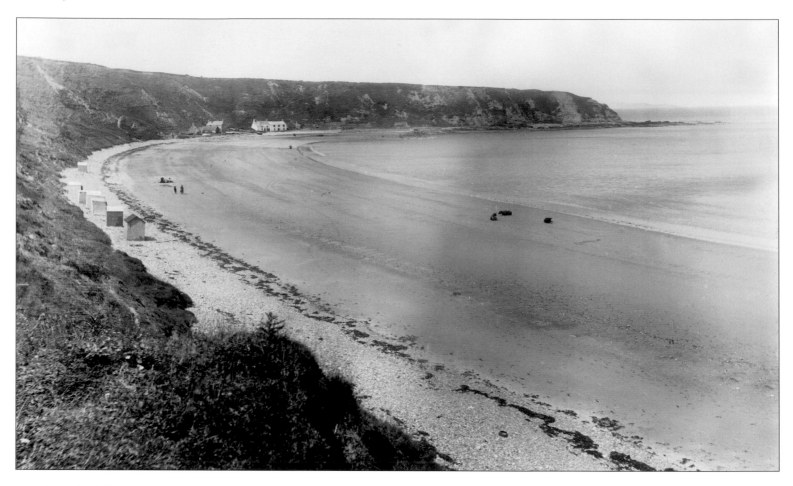

Traeth Porth Dinllaen, Nefyn. Yn y pellter gwelir y porthladd bach lle ceid hyd at 40 o longau pysgota penwaig. Dyma'r hyn y byddid yn ei weiddi wrth werthu'r penwaig:
'Penwaig Nefyn, Bolia fel tafarnwyr, Cefna' fel ffarmwrs!'
Ganol y 19eg ganrif, gobeithiai rhai ddatblygu Porth Dinllaen yn borthladd i gysylltu ag Iwerddon ond yn y pen draw penderfynwyd datblygu Caergybi at y pwrpas hwnnw.

*Porth Dinllaen beach, Nefyn. There were up to 40 herring fishing vessels in the small port that can be seen in the distance. Herring were sold with the cry (in translation):*
*'Nefyn herring, Bellies like innkeepers, Backs like farmers!'*
*In the mid 19th century, some hoped to develop Porth Dinllaen into a port to connect with Ireland but eventually it was decided to develop Holyhead for that purpose.*

(John Thomas, *c*.1885)

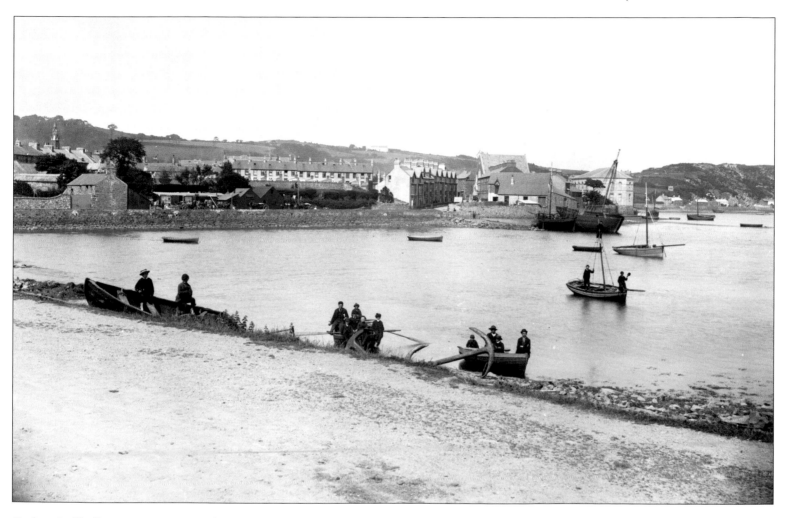

Harbwr Pwllheli yn y 1880au. Yn gynharach yn y ganrif, Pwllheli oedd y prif borthladd ar gyfer adeiladu llongau yng ngogledd Cymru, ond erbyn y cyfnod hwn roedd Porthmadog wedi tyfu'n bwysicach. Y prif adeiladydd llongau oedd gŵr o'r enw William Jones. Sylwer ar y bachgen sydd wedi dringo i frig mast y cwch bach.

*Pwllheli harbour in the 1880s. Earlier in the century, Pwllheli was the main port for shipbuilding in north Wales, but by this time Porthmadog had grown to be more important. The main shipbuilder was a man called William Jones. Note the boy who has climbed to the top of the small boat's mast.*

(John Thomas, *c*.1885)

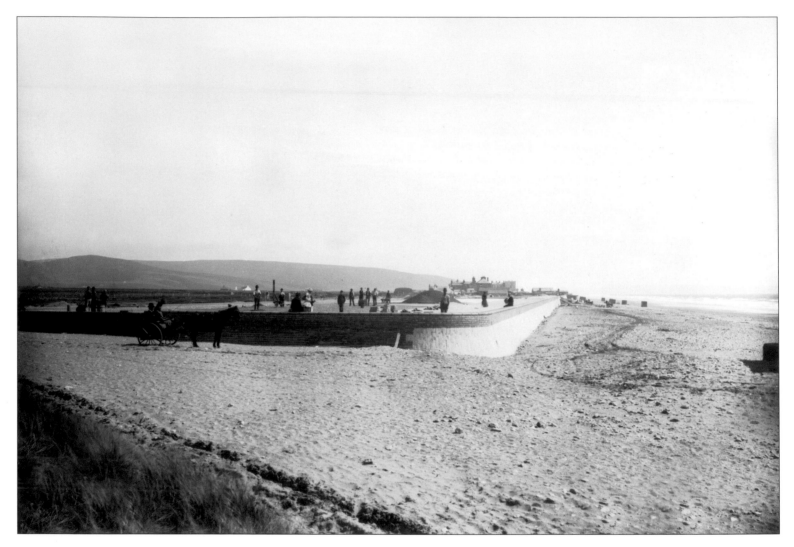

Yr Esplanade, Tywyn, sir Feironnydd, yn nyddiau cynnar ei ddatblygiad. Adeiladwyd yr Esplanade drwy garedigrwydd John Corbett, Ynysmaengwyn, ar gost o £6,000. Yn ôl un ymwelydd yn 1876, roedd yr aer yn Nhywyn yn 'ffres a hyfryd' ond tref 'ddigymeriad a heb swyn' oedd barn un awdur mwy diweddar.

*The Esplanade, Tywyn, Merionethshire, in the early days of its development. The Esplanade was built courtesy of John Corbett, Ynysmaengwyn, at a cost of £6,000. According to one visitor in 1876, the air in Tywyn was 'fresh and lovely' but a more recent author describes the town as being 'bland and without charm'.*

(John Thomas, *c.*1885)

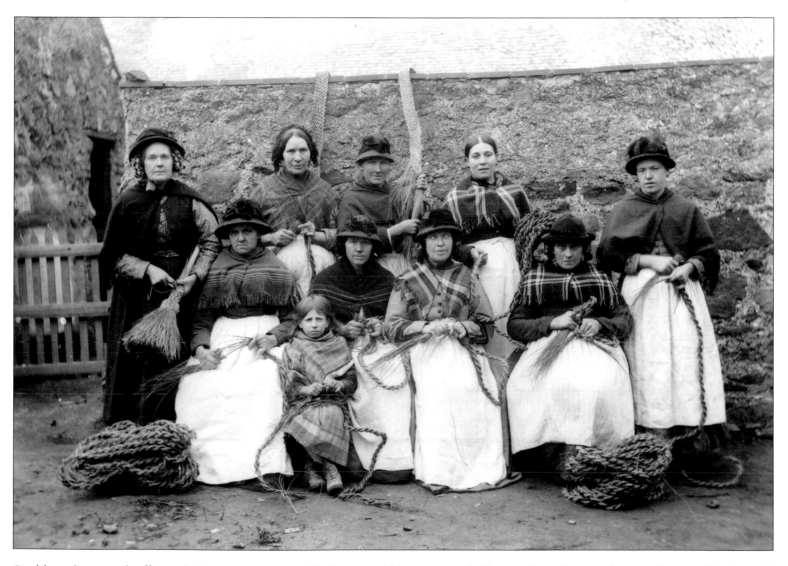

Gweithwyr hesg yn Aberffraw, sir Fôn, yn y 1880au. Byddai'r gwragedd hyn yn creu rhaffau, matiau a brwsys o hesg y môr a gesglid o'r twyni ar arfordir yr ynys.

*Morass workers at Aberffraw, Anglesey, in the 1880s. The women would create ropes, mats and brushes from reeds gathered from the dunes on the island's coastland.*

(John Thomas, *c*.1885)

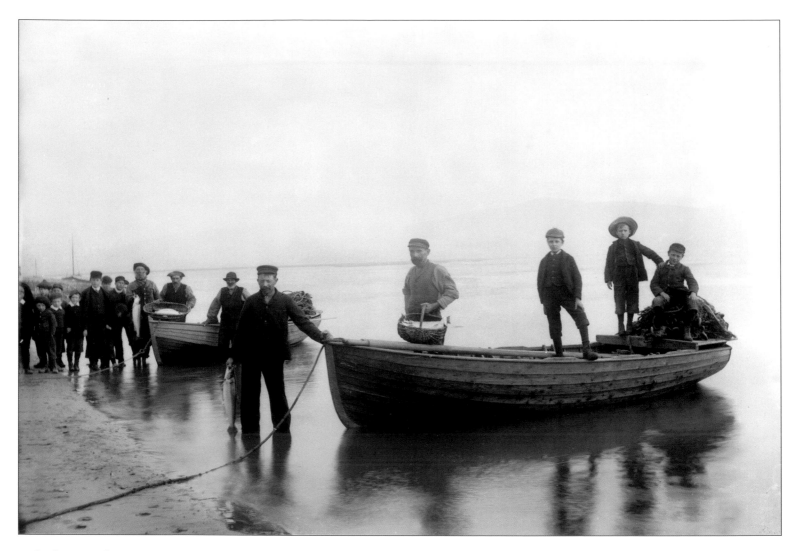

Cychod pysgota bach ar draeth Aberdyfi.

*Small fishing boats on the beach at Aberdyfi.*

(John Thomas, *c*.1885)

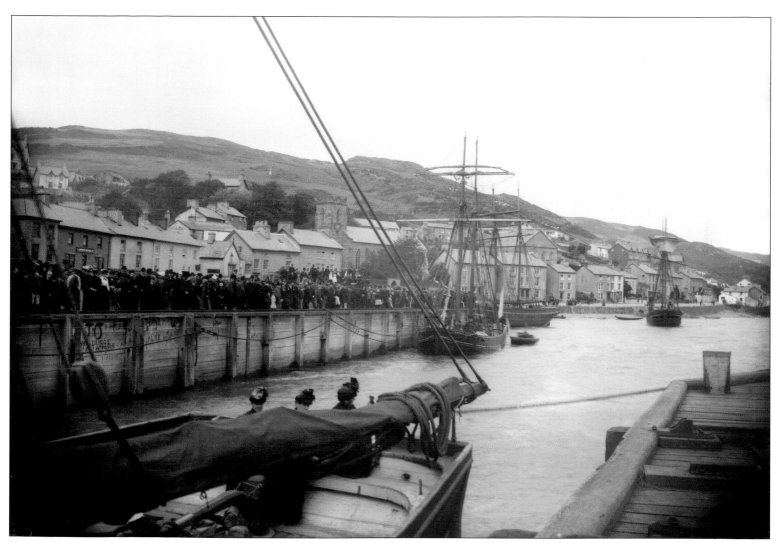

Datblygodd Aberdyfi yn borthladd eithaf sylweddol yn y 19eg ganrif, gyda llongau cefnforol a adeiladwyd gan Thomas Richards ym Mhenhelig yn hwylio cyn belled â Newfoundland a Labrador.

*Aberdyfi evolved into quite a substantial port in the 19th century, with ships built by Thomas Richards in Penhelig sailing the oceans as far as Newfoundland and Labrador.*

(John Thomas, *c.*1885)

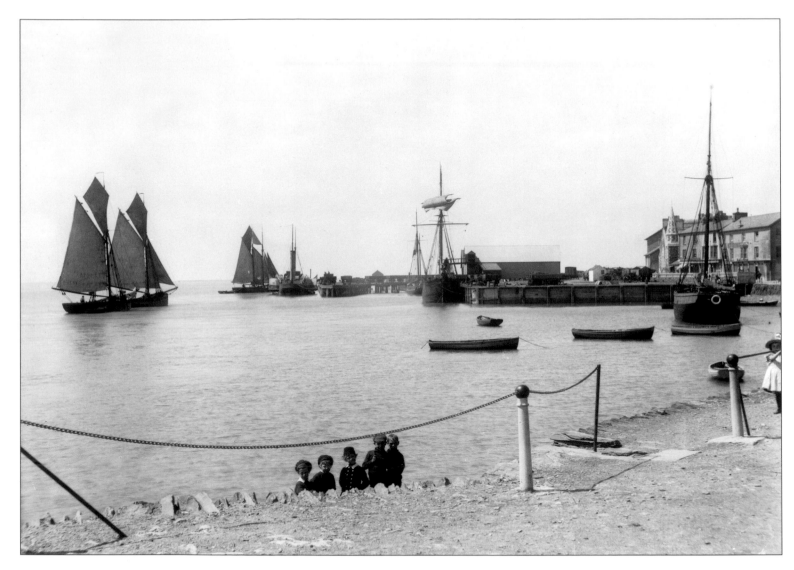

Cei Aberdyfi o gyfeiriad Penhelig.

*The quay at Aberdyfi from the direction of Penhelig.*

(John Thomas, *c.*1885)

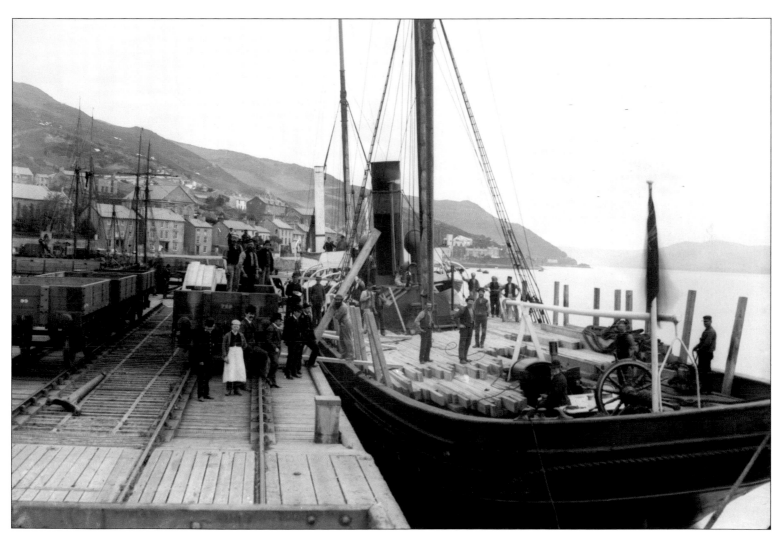

Dadlwytho coed oddi ar un o'r llongau stêm a ddaeth ag 'oes aur y llongau hwylio' i ben yn Aberdyfi.

*Unloading timber from one of the steamships that brought the 'golden age of sailing ships' to an end in Aberdyfi.*

(John Thomas, *c.*1885)

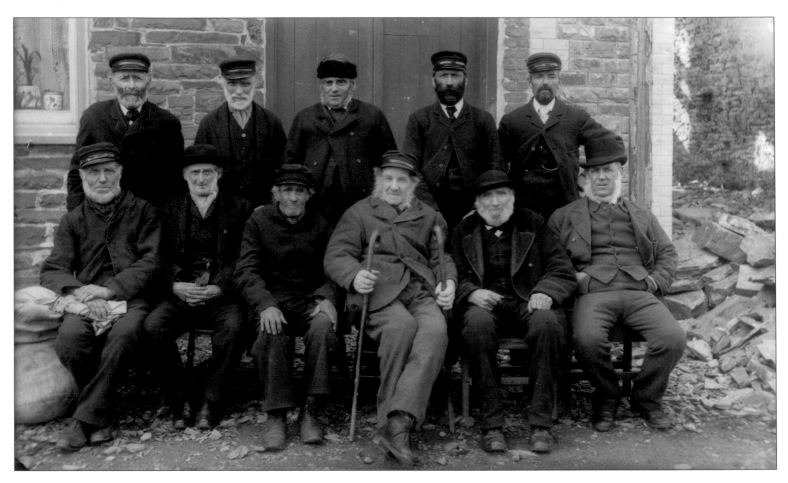

Hen gapteiniaid y Borth, Ceredigion yn y 1880au. Yn eu plith mae Capten John Jones (trydydd o'r chwith yn y rhes flaen) a'r Capten William Francis (ar y dde yn y rhes flaen). Yn y cyfnod hwn roedd 20 o gychod pysgota yn hwylio o'r pentref. Byddai'r rhigwm hwn yn cael ei weiddi wrth werthu ysgaden (penwaig) ar y stryd:
'Sgadan y Borth, sgadan y Borth
Dau lygad ym mhob corff.'

*The old captains of Borth, Ceredigion in the 1880s. Among them is Captain John Jones (third from left in the front row) and Captain William Francis (on the right in the front row). At the time there were 20 fishing boats sailing from the village. A Welsh rhyme (translated here) would be cried by those selling herring on the street:*
*'Borth herring, Borth herring*
*Two eyes in each body.'*

(John Thomas, *c*.1885)

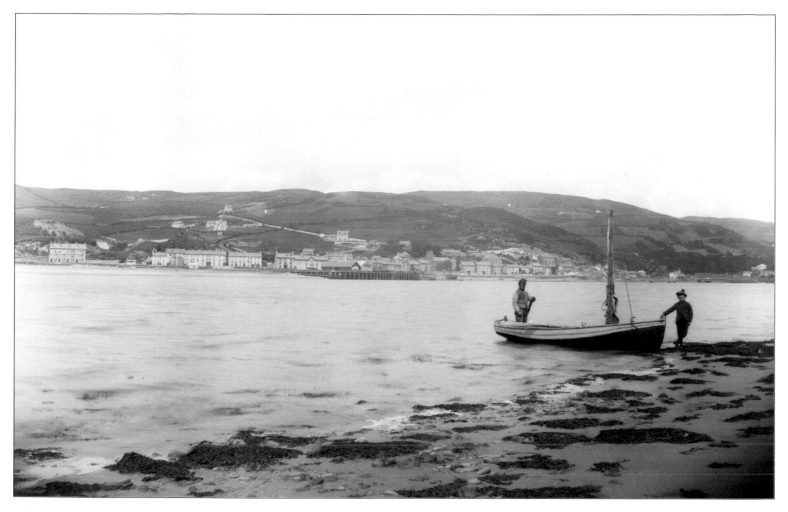

Y fferi rhwng Aberdyfi ac Ynys-las. Cedwid y fferi yn Aberdyfi ac fe'i gelwid o'r ochr arall drwy ganu cloch oedd wedi'i gosod ar bostyn ar draeth Ynys-las. Ar un adeg roedd tŵr lloches yno lle cysgodai teithwyr mewn tywydd garw. Yn y 19eg ganrif roedd tair fferi: un ar gyfer ceffyl a choets, un ar gyfer ceffylau, gwartheg a nwyddau, ac un gwasanaeth cyflym ar gyfer teithwyr troed ('y fferi fach'). Bellach rhaid teithio 20 milltir ar hyd y ffordd fawr er mwyn cyrraedd Aberdyfi o Ynys-las.

*The ferry between Aberdyfi and Ynys-las. The ferry was kept in Aberdyfi and was called from the other side by a bell mounted on a post at Ynys-las beach. At one time there was a refuge tower there where passengers could take shelter in inclement weather. In the 19th century there were three ferries: one for a horse and carriage, one for horses, cattle and goods, and one speedy service for foot passengers ('the small ferry'). Nowadays it is necessary to travel 20 miles along the main road to reach Aberdyfi from Ynys-las.*

(John Thomas, *c*.1885)

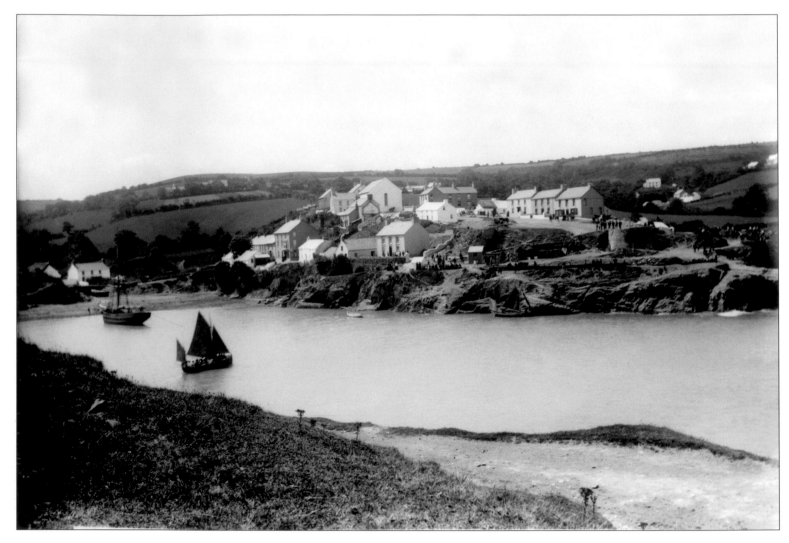

Cwch pysgota ysgaden (penwaig) yn gadael traeth Aber-porth, de Ceredigion. Nid oedd glanfa yn Aber-porth a rhaid oedd glanio'n uniongyrchol ar y traeth. Roedd 'sgadan Aber-porth' yn boblogaidd yn nhrefi de Cymru am eu 'blas cynnil'.

*A herring fishing boat leaving Aber-porth, south Ceredigion. There was no wharf at Aber-porth and boats had to land directly onto the beach. Aber-porth herring were popular in the towns of south Wales for their 'subtle taste'.*

(John Thomas, *c.*1885)

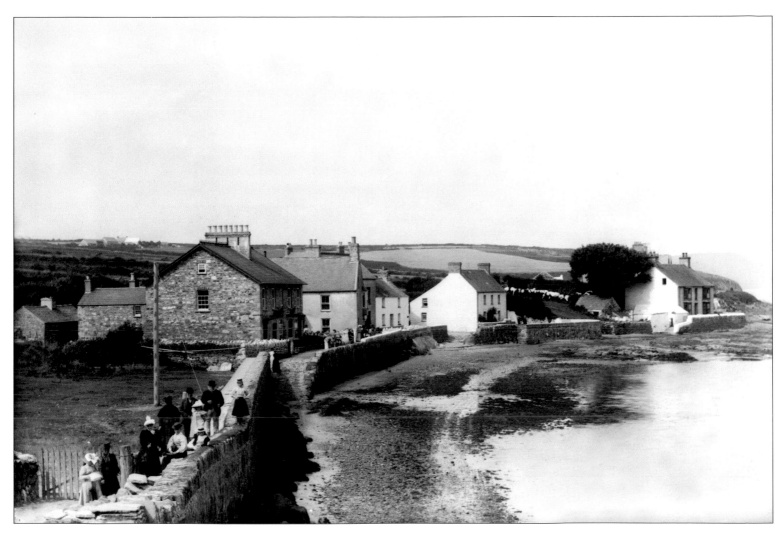

Traeth Parrog, ger Trefdraeth, sir Benfro. Codwyd y cei ym Mharrog yn 1825 ac adeiladwyd llongau yno, yn bennaf gan John Havard a'i fab Levi.

*Parrog beach, near Newport, Pembrokeshire. The quay at Parrog was built in 1825 and ships were built there, mainly by John Havard and his son Levi.*

(John Thomas, *c*.1885)

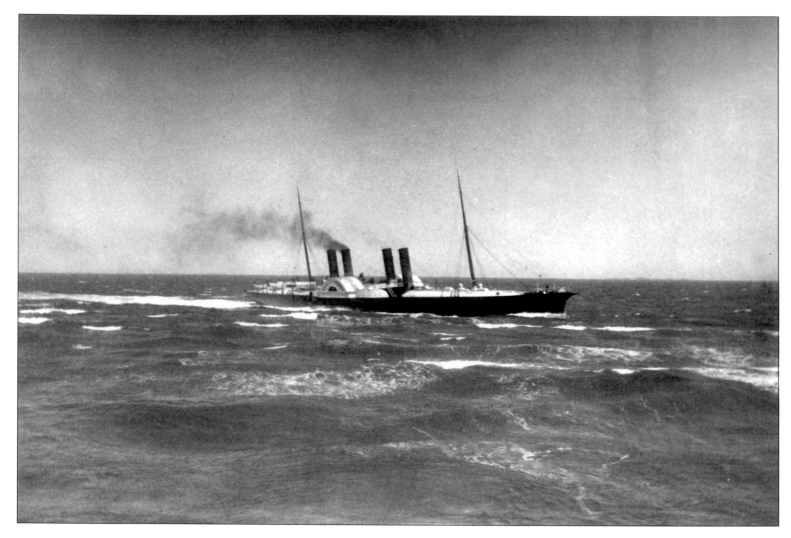

Y llong bost *RMS Connaught* yn cyrraedd Caergybi o Ddulyn, Mai 1885. Roedd y *Connaught* yn un o bedair rhodlong a gariai'r post brenhinol a theithwyr rhwng Dún Laoghaire a Chaergybi yn ystod y cyfnod rhwng 1859 ac 1895.

*The mailboat* RMS Connaught *arriving at Holyhead from Dublin, May 1885. The* Connaught *was one of four paddle steamers which carried the royal mail and passengers between Dún Laoghaire and Holyhead during the period between 1859 and 1895.*

(J H Lister, 1885)

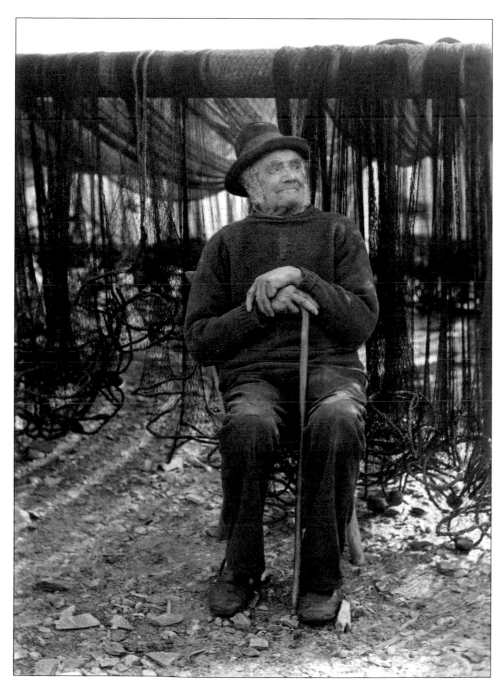

William Jones, hen bysgotwr o Ben-y-cei,
y Bermo.

*William Jones, an old fisherman from
Pen-y-cei, Barmouth.*

(J H Lister, 1885)

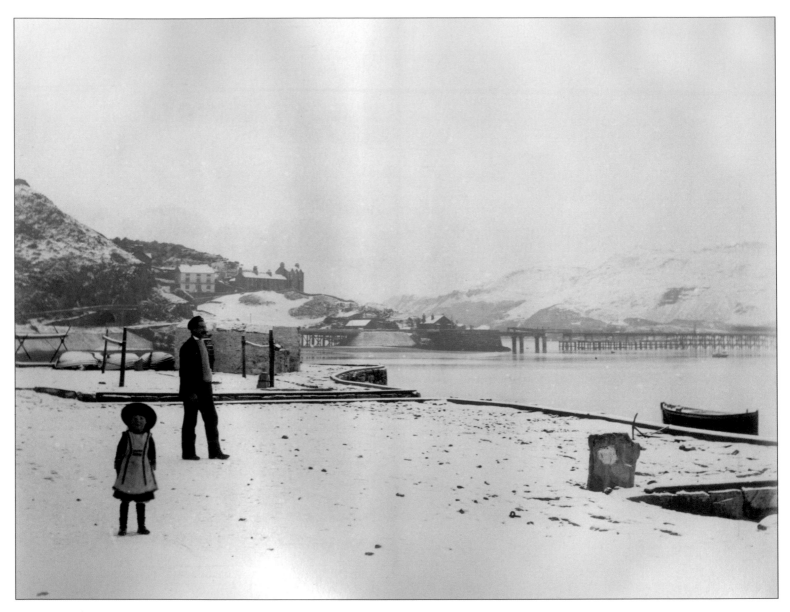

Traeth y Bermo yn ystod eira Ionawr 1886.

*Barmouth beach during the snow of January 1886.*

(J H Lister, 1886)

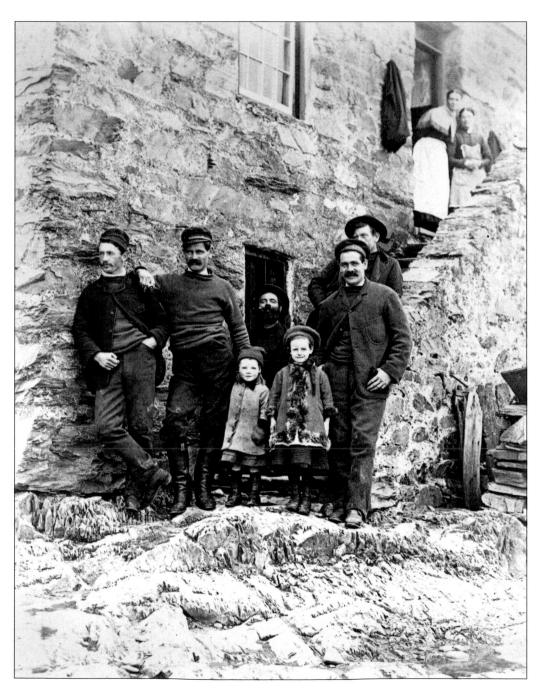

Capten Evan Lewis Jones, Pen-y-cei, y Bermo, a'i deulu. Mae'n debyg mai'r ferch ar y dde yw Jenny Jones, a briododd y ffotograffydd yn 1908. Roedd hi 24 mlynedd yn iau nag ef.

*Captain Evan Lewis Jones, Pen-y-cei, Barmouth, and his family. It is believed that the girl on the right is Jenny Jones, who married the photographer in 1908. She was 24 years younger than him.*

(J H Lister, *c*.1890)

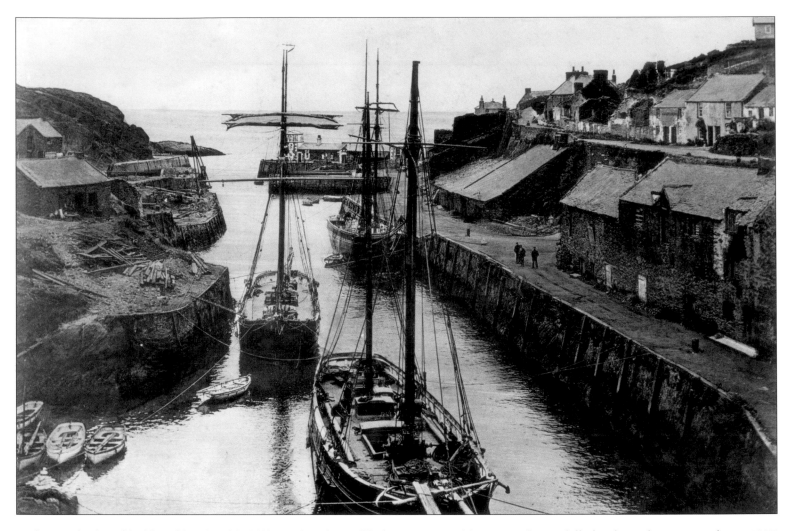

Harbwr Amlwch, a ddatblygodd yn borthladd llewyrchus drwy allforio copr o Fynydd Parys gerllaw. Adeiladwyd 70 o longau yno rhwng 1825 a chyfnod y Rhyfel Byd Cyntaf.

*Amlwch harbour, which developed into a thriving port by exporting copper from Parys Mountain nearby. A total of 70 ships were built there between 1825 and the First World War period.*

(Anhysbys/*Anon.*, *c.*1890)

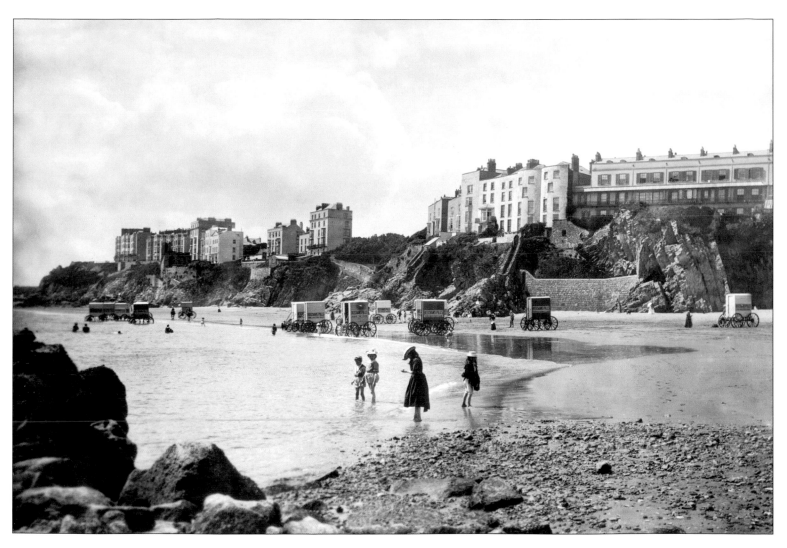

Dinbych-y-pysgod yn y 1890au. Roedd y peiriannau ymdrochi'n dal ar y traeth hyd at 1932.

*Tenby in the 1890s. Bathing machines were still to be found on the beach until 1932.*

(Francis Frith & co., *c*.1890)

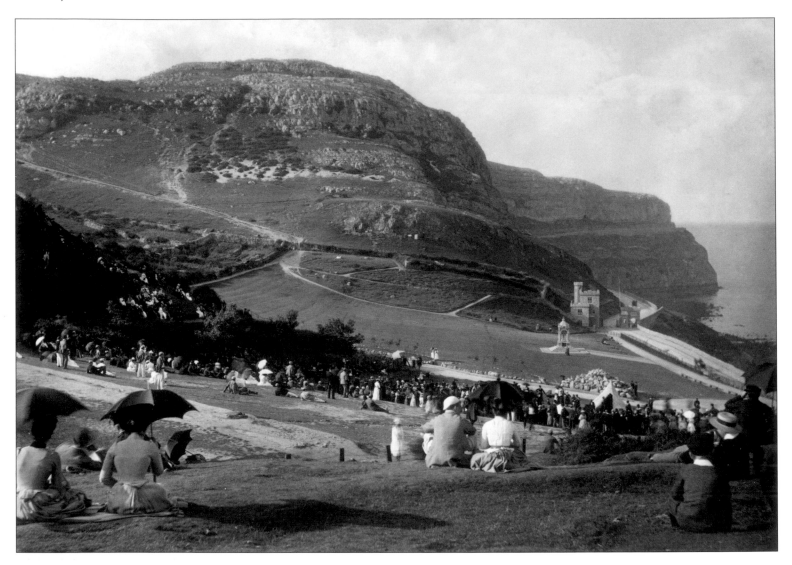

Y Fach wrth droed y Gogarth, Llandudno, ddiwedd y 19eg ganrif. Trawsnewidiwyd hen chwarel yn barc deniadol pan gyflwynwyd y tir i'r dref gan yr Arglwydd Mostyn yn 1887. Cynhelid sioeau awyr agored yno ac yn 1902 adeiladwyd tramffordd i gopa'r Gogarth.

*Happy Valley at the foot of the Great Orme, Llandudno, in the late 19th century. An old quarry was transformed into an attractive park when the land was donated to the town by Lord Mostyn in 1887. Outdoor shows were held there and in 1902 a tramway was built to the summit of the Great Orme.*

(Francis Bedford, *c.*1890)

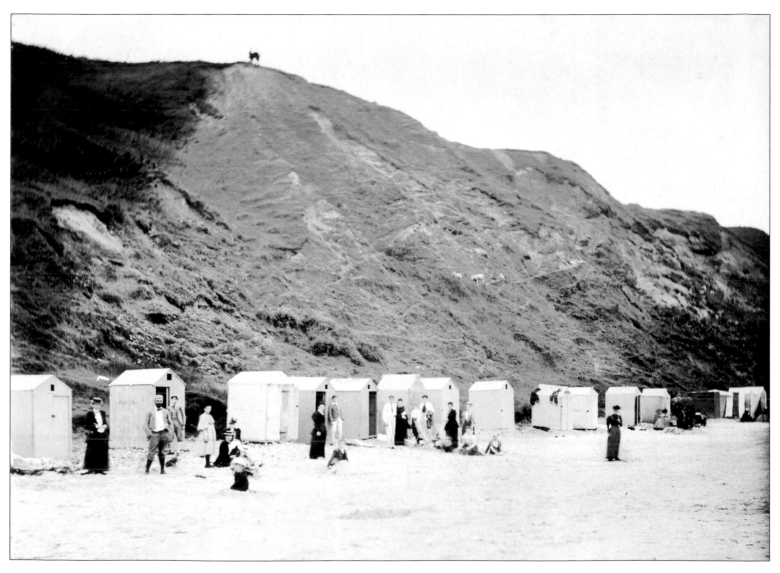

Traeth Nefyn yn y 1890au.

*Nefyn beach in the 1890s.*

(Anhysbys/*Anon.*, *c*.1890)

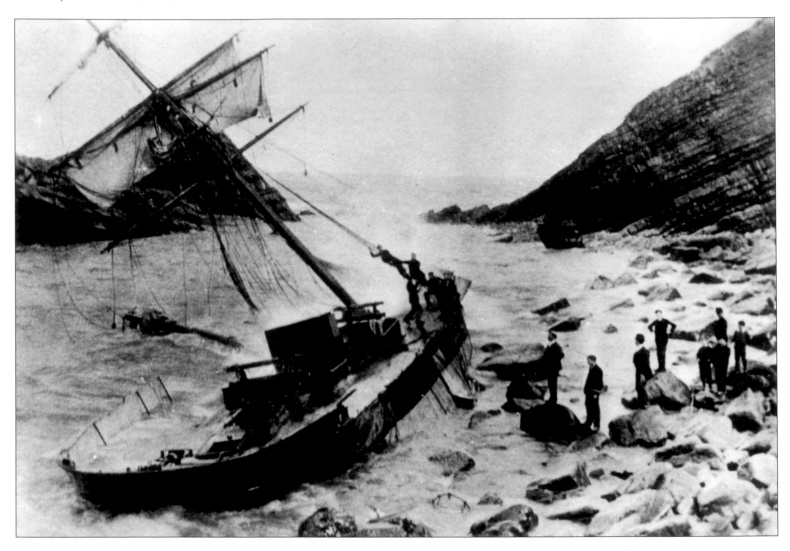

Y sgwner *Bronwen* wedi'i chwalu ar greigiau ger Ceinewydd, ar 21 Medi 1891. Llong newydd sbon o eiddo Mr Richards, Porthmadog, oedd y *Bronwen*, ac roedd ar ei mordaith gyntaf i Cadiz, Sbaen. Achubwyd y criw ond roedd y *Bronwen* wedi'i dryllio'n llwyr. Ni wyddom pwy oedd y ffotograffydd, ond yr unig ffotograffydd proffesiynol yng Ngheinewydd yn 1891 oedd John Price, Prospect Place.

*The schooner* Bronwen *was blown onto rocks near Newquay, on 21 September 1891. A brand new ship belonging to Mr Richards of Porthmadog, the* Bronwen *was on her maiden voyage to Cadiz, Spain. The crew were rescued but the* Bronwen *was completely wrecked. We do not know who the photographer was, but the only professional photographer in Newquay in 1891 was John Price, Prospect Place.*

(Anhysbys/*Anon.*, 1891)

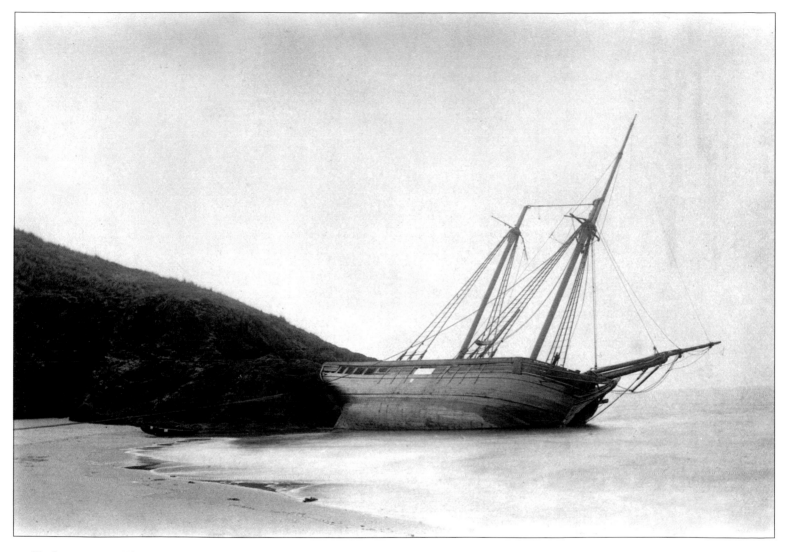

Drylliad y sgwner *William* ym Mhorth Colmon ger Llangwnnadl yn 1891. Adeiladwyd y llong hon yn 1839 ac mae'n debyg ei bod yn cludo llwyth o lechi pan aeth i drafferth mewn storm.

*The wreck of the schooner* William *at Porth Colmon near Llangwnnadl in 1891. The ship was built in 1839 and was probably carrying a cargo of slate when it went into difficulties in a storm.*

(J H Lister, 1891)

Y Bermo tua 1893. Mae'r ffotograff hwn, a dynnwyd gan y ffotograffydd lleol Hugh Owen, wedi'i gynnwys mewn albwm o'i waith a gyflwynwyd i'r Dywysoges May ar ei phriodas â Dug Caerefrog (y Brenin Siôr V wedi hynny) yn 1893. Prynodd y Llyfrgell Genedlaethol yr albwm gan arwerthwr yn 1983.

*Barmouth circa 1893. This photograph was taken by local photographer Hugh Owen, who included it in an album of his work presented to Princess May on her marriage to the Duke of York (later King George V) in 1893. The National Library of Wales bought the album from an auctioneer in 1983.*

(Hugh Owen, *c*.1893)

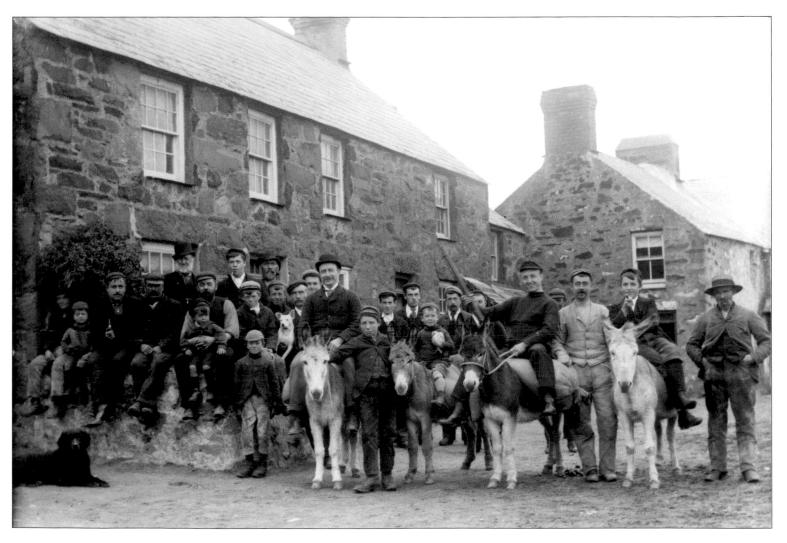

Criw ar gefn mulod yn Aberdaron. Y gŵr gyda'r gwn yw J Glyn Davies, y cyfansoddwr caneuon morwrol.

*A crew riding donkeys in Aberdaron. The man with the gun is J Glyn Davies, a composer of sea shanties.*

(John Thomas, 1896)

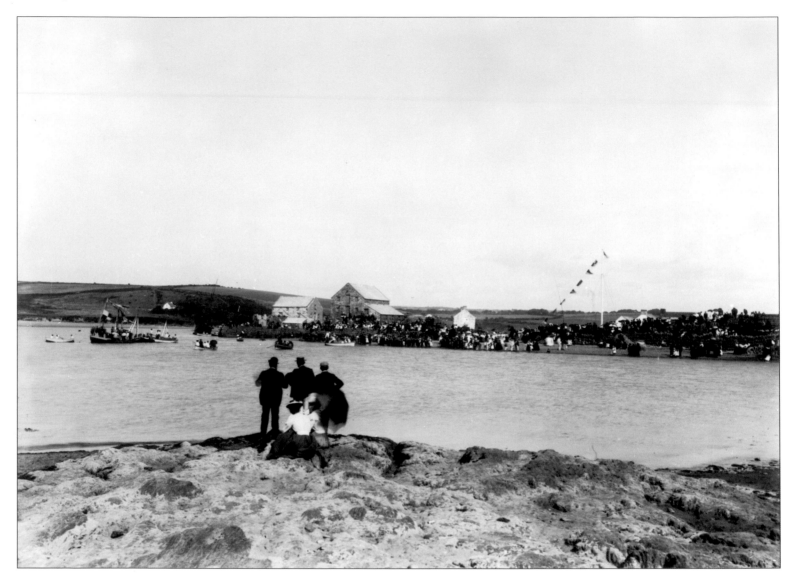

Cynhelid regata Trefdraeth yn ystod mis Awst o'r 1880au ymlaen, â'r bwriad o hysbysebu'r dref fel lle ar gyfer gwyliau iachus. Cynhelid cystadlaethau athletaidd yn ogystal â chystadlaethau nofio a rhwyfo.

*Newport regatta, which was held during August from the 1880s onwards, was designed to promote the Pembrokeshire town as a place for an invigorating holiday. Athletic competitions were held as well as swimming and rowing competitions.*

(John Thomas, *c*.1899)

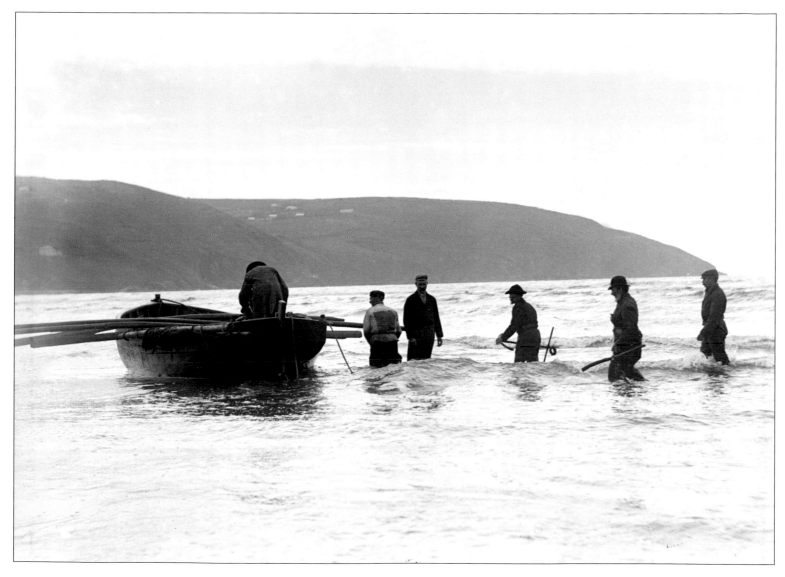

Pysgotwyr rhwydi yn aber afon Teifi, tua 1900. Gallai pysgota yma fod yn beryglus. Yn 1872 boddwyd saith pysgotwr ac yn 1913 cipiwyd yr *Eos* gan y cerrynt a'i dryllio ar greigiau Gwbert. Boddwyd tri o feibion Llandudoch yn y drychineb drist honno.

*Fishermen with their nets on the Teifi estuary, circa 1900. Fishing here could be dangerous. In 1872 seven fishermen drowned and in 1913 the Eos was caught by the currents and wrecked on the rocks at Gwbert. Three men from St Dogmael's drowned in that tragic disaster.*

(Tom Mathias, *c.*1900)

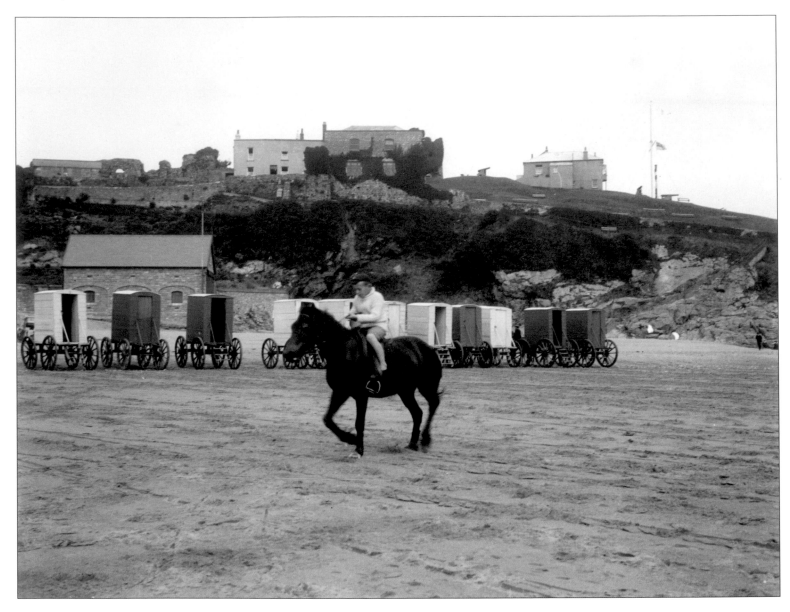

Marchog ifanc ar draeth Dinbych-y-pysgod.

*A young rider on the beach at Tenby.*

(Tom Mathias, *c*.1900)

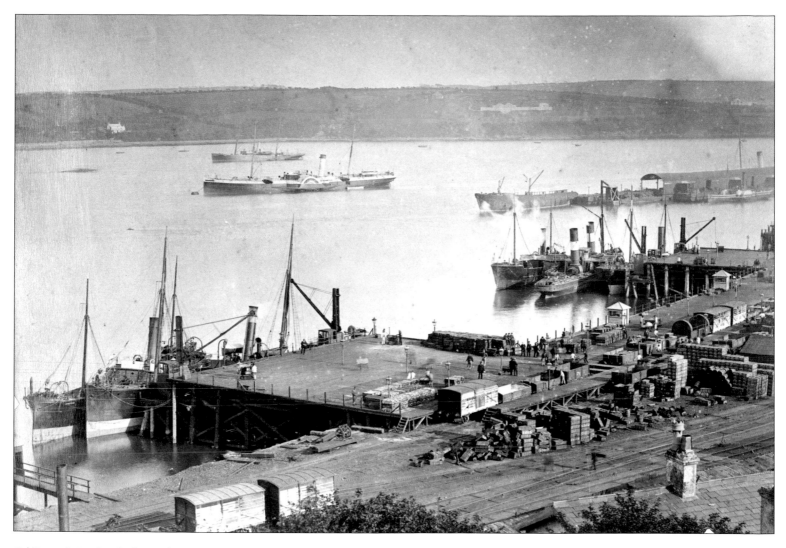

Cei Brunel, Neyland, sir Benfro. Enwyd y cei ar ôl Isambard Kingdom Brunel a fu'n gyfrifol am adeiladu rheilffordd y Great Western o Lundain i'r derfynfa yn Neyland erbyn 1856. Hwyliai'r fferi i Iwerddon o Neyland tan iddi gael ei hail-leoli i Abergwaun yn 1906. Ar y dde gwelir y Tiwb, sef rhodfa dan do enfawr. Chwalwyd y safle hwn yn llwyr yn y 1960au.

*Brunel Quay, Neyland, Pembrokeshire. The quay was named after Isambard Kingdom Brunel, who was responsible for the construction of the Great Western Railway line from London to the terminus in Neyland by 1856. The ferry to Ireland sailed from Neyland until it was relocated to Fishguard in 1906. On the right is the Tube, a huge covered walkway. This site was completely demolished in the 1960s.*

(Tridall Studios, *c*.1900)

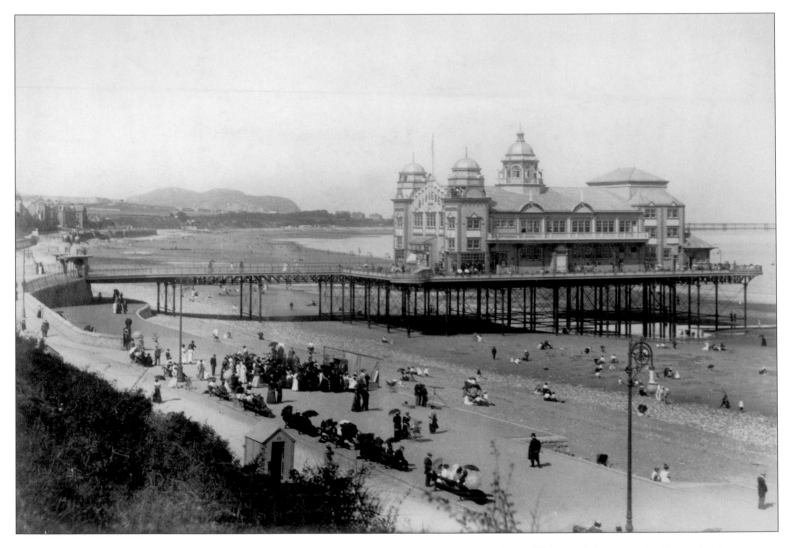

Pier Bae Colwyn ar ddechrau'r 20fed ganrif. Agorwyd y pier yn 1900 ac yn ei anterth roedd y pafiliwn yn dal 2,500 o bobl, gan lwyfannu cyngherddau clasurol, dramâu ac operâu. Difethwyd y pier gan danau yn 1922 ac 1933, ac yn 2008 fe'i caewyd oherwydd anghydfod ariannol rhwng y perchennog a Chyngor Bwrdeistref Sirol Conwy.

*Colwyn Bay pier in the early 20th century. The pier was opened in 1900 and at its peak the pavilion, which held 2,500 people, staged classical concerts, plays and operas. The pier was destroyed by fires in 1922 and 1933, and in 2008 it was closed because of a financial dispute between the owner and Conwy County Borough Council.*

(Francis Frith & co., *c.*1900)

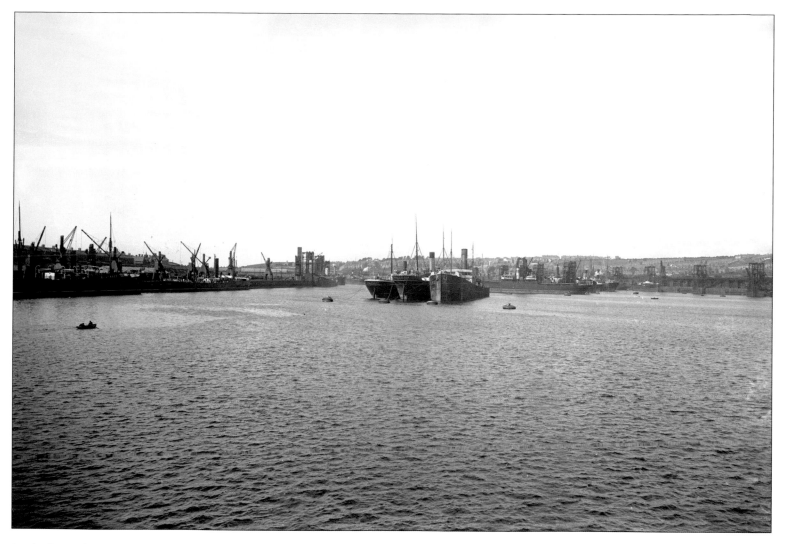

Dociau'r Barri yn eu hanterth. Roedd llai na chant o bobl yn byw yn y Barri ddechrau'r 1880au ond cyn diwedd y degawd adeiladwyd dociau er mwyn allforio glo o'r Rhondda gan y diwydiannwr David Davies, Llandinam. Datblygodd y Barri'n dref sylweddol yn sgil hyn ac yn 1913, pan oedd y diwydiant yn ei anterth, allforiwyd 11 miliwn tunnell o lo o'r dociau.

*Barry docks at their peak. Fewer than a hundred people lived in Barry in the early 1880s, but later that decade docks were built by the industrialist David Davies of Llandinam to export coal from the Rhondda. As a result, Barry developed into a substantial town and in 1913, when the industry was at its peak, 11 million tons of coal were exported from the docks.*

(Martin Ridley, *c.*1900)

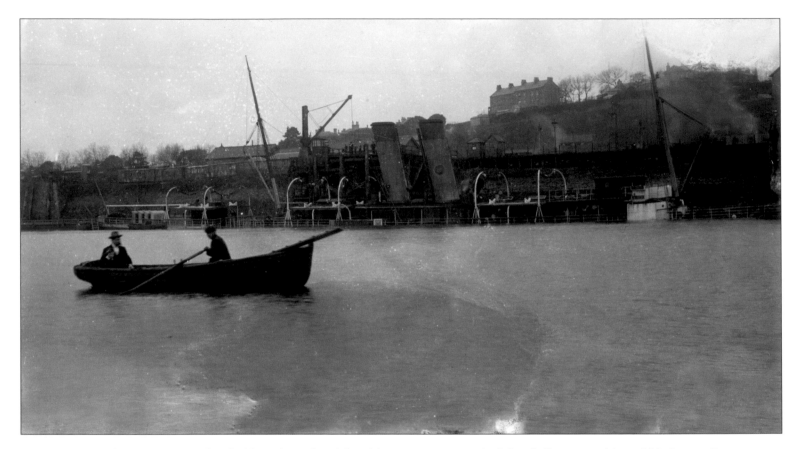

Yr *SS Roebuck* wedi suddo yn Aberdaugleddau, sir Benfro, ddiwedd Ionawr 1905. Mae'n debyg i'r llong, a oedd yn eiddo i gwmni'r Great Western Railway ac wedi'i hangori dros y gaeaf, fynd ar dân. Gan fod cymaint o ddŵr wedi'i ddefnyddio i ddiffodd y tân a chan fod y portyllau ar agor, llenwyd y llong â'r dŵr ac fe suddodd.

*The* SS Roebuck *following its sinking at Milford Haven, Pembrokeshire, in late January 1905. Apparently the ship, which belonged to the Great Western Railway company and was anchored for the winter, caught fire. As so much water was used to extinguish the fire and as the portholes were open, the ship filled with water and sank.*

(Excelsior Studios, 1905)

Doc Alexandra, Casnewydd. Agorwyd y porthladd hwn yn 1875 er mwyn allforio glo a dur yn bennaf. Ar y pryd hwn oedd loc morol mwyaf y byd a cheg afon Wysg oedd y ddyfnaf ym Mhrydain.

*Alexandra Dock, Newport. This port was opened in 1875 mainly to export coal and steel. At the time, it was the world's largest marine lock, and the mouth of the River Usk was the deepest in Britain.*

(Martin Ridley, *c.*1905)

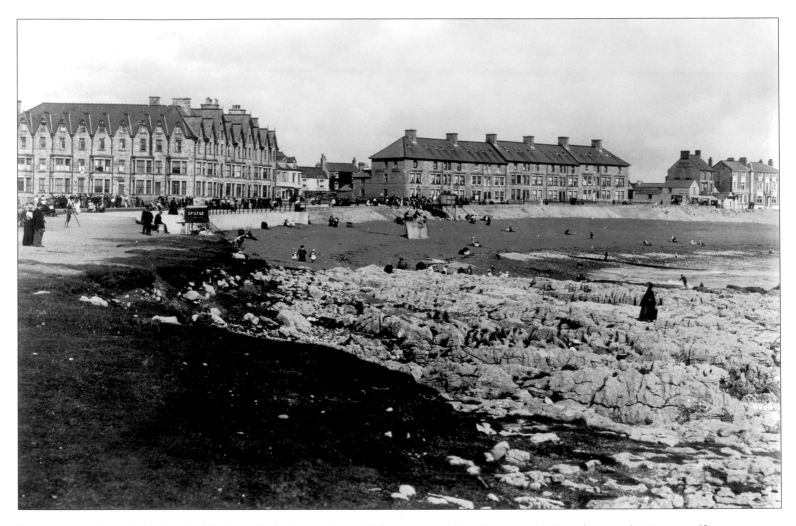

Promenâd Porth-cawl ddechrau'r 20fed ganrif. Codwyd wal amddiffynnol gan y diwydiannwr John Brogden ganol y 19eg ganrif ac ychwanegwyd y promenâd yn 1887. Gerllaw mae gwersyll carafannau Bae Trecco sy'n denu miloedd o deuluoedd o gymoedd y De am wyliau haf bywiog a rhad.

*Porth-cawl promenade in the early 20th century. A defensive wall was built by the industrialist John Brogden in the mid 19th century and a promenade was added in 1887. Nearby is Trecco Bay caravan site which attracts thousands of families from the south Wales valleys for a cheap and lively summer holiday.*

(Martin Ridley, *c.*1905)

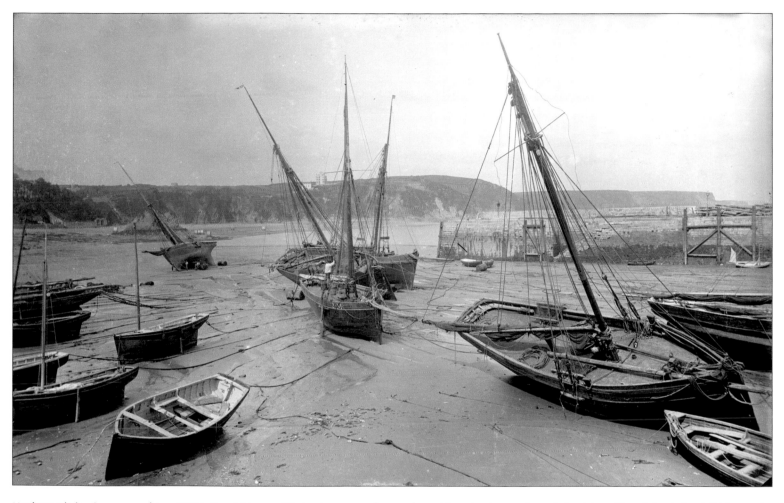

Harbwr Dinbych-y-pysgod tua 1905. Roedd lygars Dinbych-y-pysgod yn wahanol i gychod pysgota ardaloedd eraill ac fe'u defnyddid i gywain wystrys ac i bysgota â rhwydi neu lein. Roedd tua 50 o'r cychod arbennig hyn yn weithredol yn y 1890au.

*Tenby harbour circa 1905. The Tenby luggers, unlike fishing boats from other areas, were used to harvest oysters and to fish with nets or lines. There were about 50 of these particular boats active in the 1890s.*

(Martin Ridley, *c*.1905)

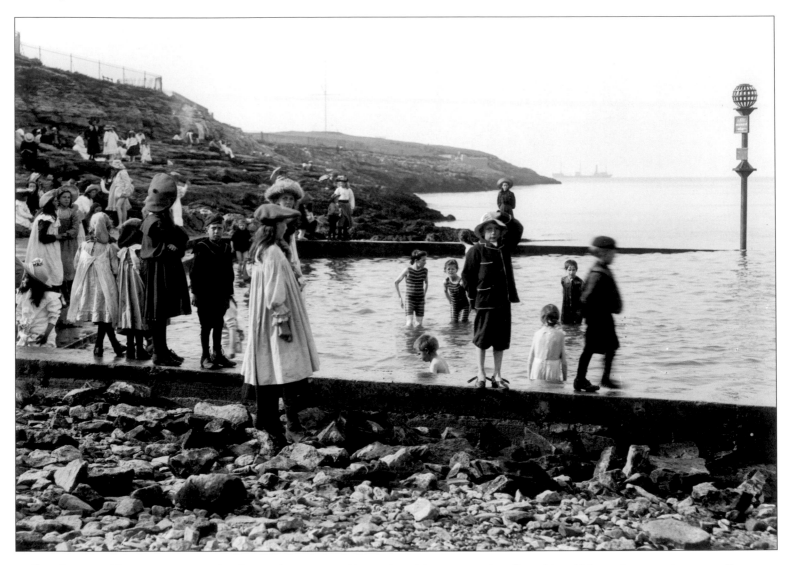

Pwll padlo Bae Whitmore, Ynys y Barri, ddechrau'r 20fed ganrif. Datblygodd Ynys y Barri yn lle poblogaidd ar gyfer ymwelwyr yn sgil agor rheilffordd yno yn 1896. Amcangyfrifwyd bod tua 150,000 o bobl wedi dod yno ar wibdaith un Gŵyl Banc mis Awst.

*The paddling pool at Whitmore Bay, Barry Island, in the early 20th century. Barry Island had developed into a popular destination for visitors with the opening of the railway there in 1896. It was estimated that about 150,000 people visited it on excursions one August Bank Holiday.*

(Martin Ridley, *c*.1905)

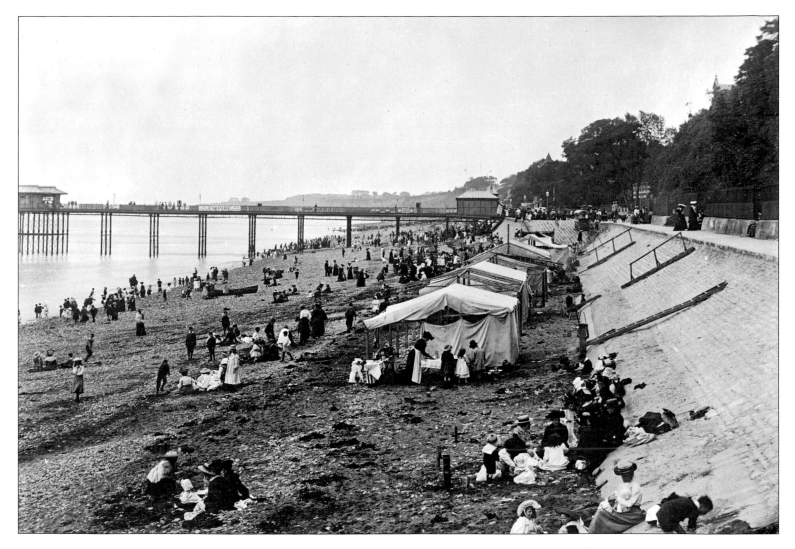

Traeth Penarth. Datblygwyd cyfleusterau gwyliau ym Mhenarth o'r 1880au ymlaen, gydag adeiladu rhodfa a phier. Roedd i'r pier ddau bwrpas, sef lle iachus i gerdded ar gost o ddwy geiniog, a man glanio ar gyfer cychod pleser. Hefyd yn y llun gwelir pebyll lluniaeth a werthai bob math o ddanteithion.

*Penarth beach. Tourist facilities had been developed in Penarth from the 1880s onwards, with the construction of a walkway and pier. There were two purposes to the pier: as a healthy place to walk at a cost of tuppence, and as a landing place for pleasure craft. Also pictured are refreshment tents which sold all manner of delicacies.*

(Martin Ridley, *c.*1905)

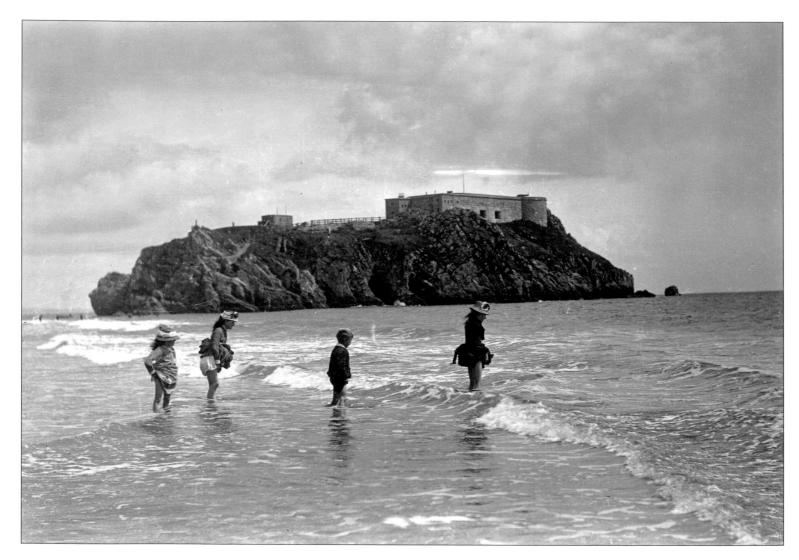

Traeth y Castell, Dinbych-y-pysgod, gydag Ynys Catrin yn y cefndir. Adeiladwyd caer ar yr ynys yn y 1860au er mwyn amddiffyn Doc Penfro. Roedd ymgais ar y gweill yn 2012 i greu canolfan ar gyfer ymwelwyr yn y gaer, gan gynnwys arddangosfeydd hanes.

*Castle Beach, Tenby, with St Catherine's Island in the background. A fort was built on the island in the 1860s to protect Pembroke Dock. In 2012 a plan was in progress to create a visitors' centre at the fort, including history exhibitions.*

(Martin Ridley, *c.*1905)

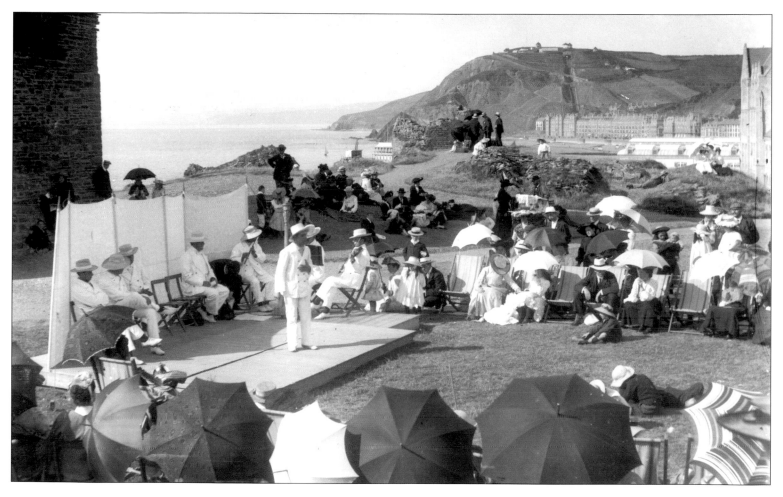

Ddechrau'r 20fed ganrif, roedd Gilbert Rogers's Jovial Jesters yn ymwelwyr cyson â threfi gwyliau Cymru. Roeddent yn boblogaidd iawn yn y Rhyl lle buont yn perfformio rhwng 1907 a'r 1920au. Yma maent yn diddanu ymwelwyr ar dir y castell yn Aberystwyth.

*In the early 20th century, Gilbert Rogers's Jovial Jesters were regular visitors to the holiday towns of Wales. They were very popular in Rhyl where they performed between 1907 and the 1920s. Here they are entertaining visitors in the castle grounds at Aberystwyth.*

(Arthur Lewis, 1905)

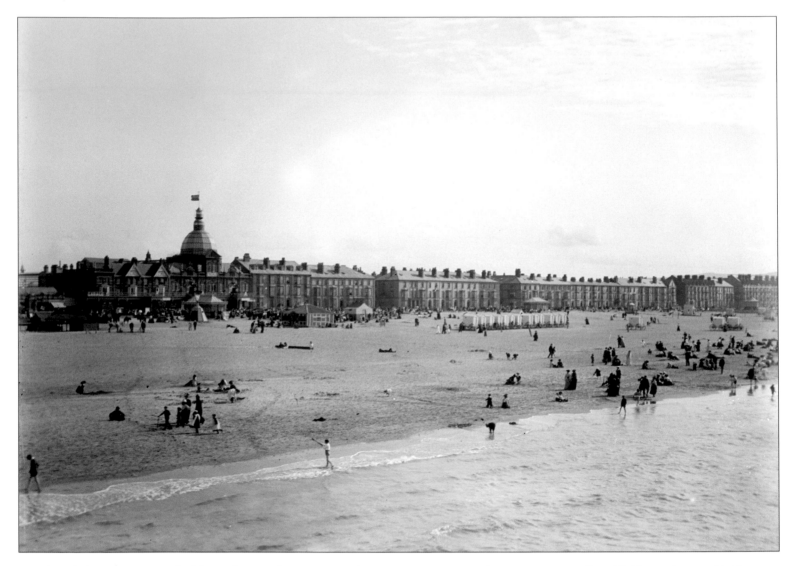

Traeth y Rhyl tua 1905. Ar y chwith mae'r Queen's Palace a adeiladwyd yn 1902, a oedd yn cynnwys canolfan ddiddanu a'r neuadd ddawns fwyaf ym Mhrydain. Yno hefyd cafodd mwncïod a'r 'wild man of Borneo' eu harddangos. Gwaetha'r modd, llosgwyd yr adeilad hwn i'r llawr yn 1907.

*Rhyl beach circa 1905. On the left is the Queen's Palace, built in 1902, which included an amusement centre and the largest ballroom in Britain. Also on display were monkeys and the 'wild man of Borneo'. Unfortunately, this building was burned to the ground in 1907.*

(William Harwood, *c.*1905)

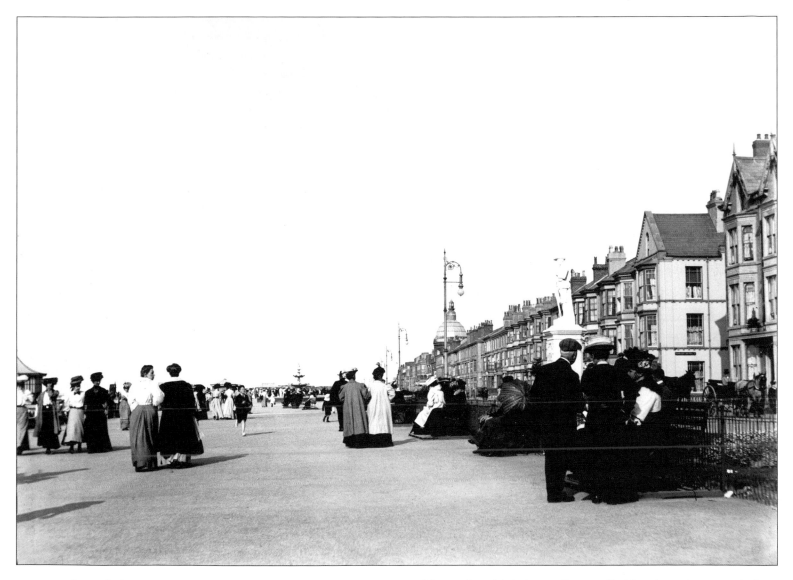

West Parade, y Rhyl, tua 1906. Yn y cefndir gwelir y Queen's Palace ac ar y dde mae'r gofeb i chwe milwr a gollodd eu bywydau yn y Rhyfel yn erbyn y Boeriaid. Bellach mae'r gofeb wedi'i symud i safle arall.

*West Parade, Rhyl, circa 1906. In the background is the Queen's Palace and on the right is the memorial to six soldiers who lost their lives in the Boer War. This monument has since been moved to another site.*

(William Harwood, *c.*1906)

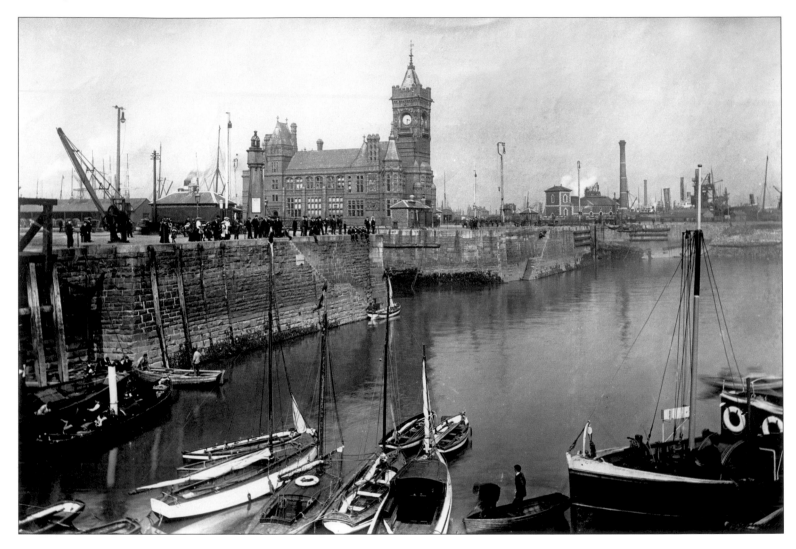

Adeilad y Pierhead, Caerdydd. Dyma un o adeiladau amlycaf Cymru. Fe'i hadeiladwyd yn 1897 gan gwmni dociau Bute ac yn 1947 daeth yn swyddfa weinyddol porthladd Caerdydd. Heddiw mae'n gweithredu fel canolfan digwyddiadau a chynadleddau, ac fe'i hamgylchynir gan adeiladau modern y Senedd a Chanolfan y Mileniwm.

*The Pierhead building, Cardiff, one of Wales's most prominent buildings. It was built in 1897 by the Bute docks company and in 1947 it became the administrative offices for the port of Cardiff. Today it acts as a centre for events and conferences, and is surrounded by the modern buildings of the Senedd and the Millennium Centre.*

(Martin Ridley, *c.*1908)

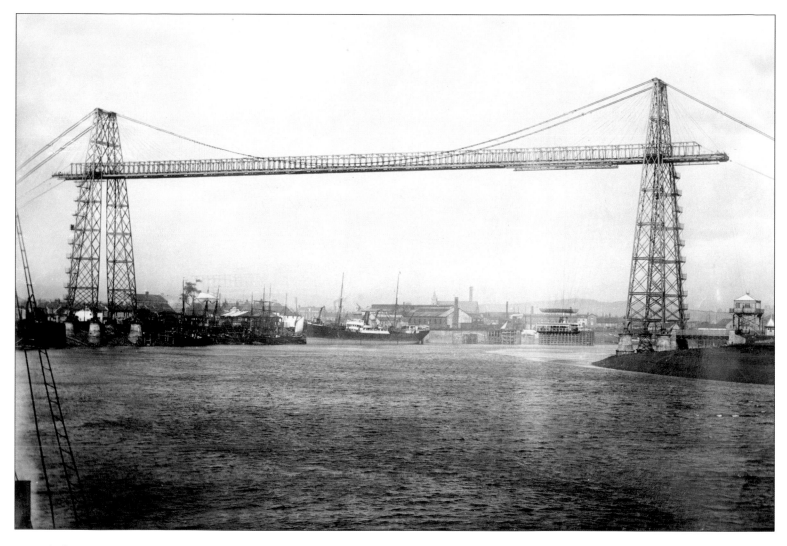

Pont gludo Casnewydd yn ei dyddiau cynnar. Dyma'r unig bont gludo yng Nghymru ac fe'i hagorwyd yn 1906. Mae'r bont yn caniatáu i longau fynd oddi tani a chludir cerbydau a theithwyr ar blatfform sy'n hongian ar frig y bont. Caewyd y bont yn 1985 ond fe'i hadferwyd yn 1995 ac mae'n parhau'n weithredol wedi cyfnod arall o ailwampio rhwng 2007 a 2010.

*The Newport transporter bridge in its early days. This is the only transporter bridge in Wales and it was opened in 1906. The bridge allows ships to go under it and vehicles and passengers are transported on a platform that hangs on top of the bridge. The bridge was closed in 1985 but was restored in 1995 and is still in use, having been refurbished again between 2007 and 2010.*

(Martin Ridley, *c.*1908)

Agorwyd Doc Alexandra, Caerdydd, yng Ngorffennaf 1907. Ar y pryd hwn oedd y doc o waith maen mwyaf yn y byd a gallai llongau mwyaf y cyfnod ddocio yno.

*Alexandra Dock, Cardiff, was opened in July 1907. At the time, it was the largest dock made from masonry in the world and the largest ships of the period could dock there.*

(Martin Ridley, *c.*1908)

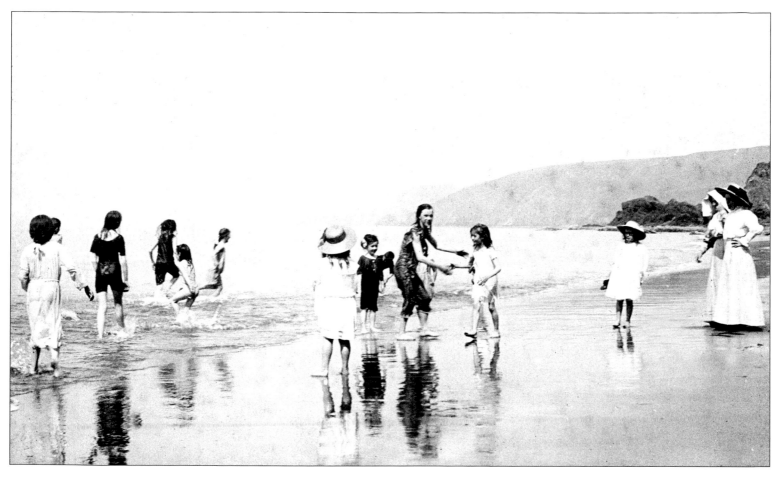

Plant ysgol Sul Mount Zion, Aberteifi, ar draeth Tre-saith, Ceredigion.

*Children from Mount Zion Sunday school, Cardigan, on the beach at Tre-saith, Ceredigion.*

(Tom Mathias, *c.*1910)

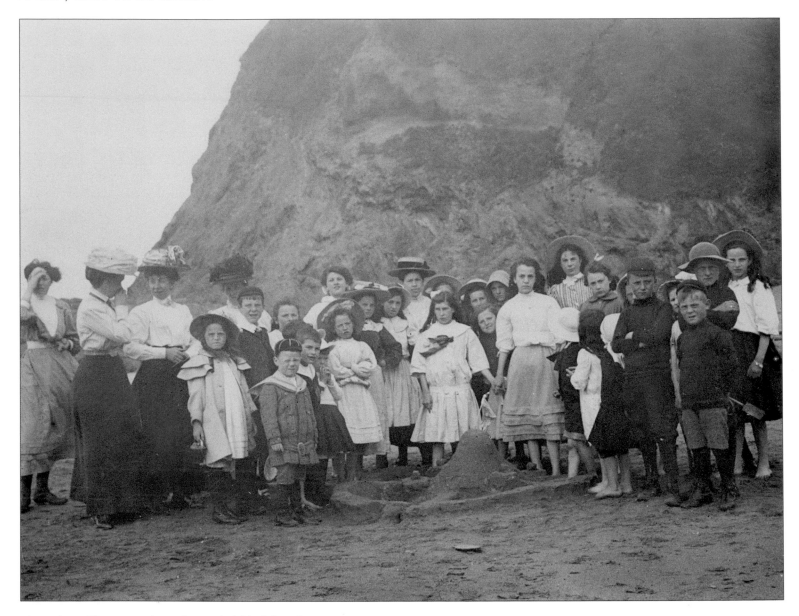

Plant Aberteifi yn mwynhau trip y Gobeithlu i draeth y Mwnt.

*Children from Cardigan enjoying a Band of Hope trip to the beach at Mwnt.*

(Tom Mathias, 1909)

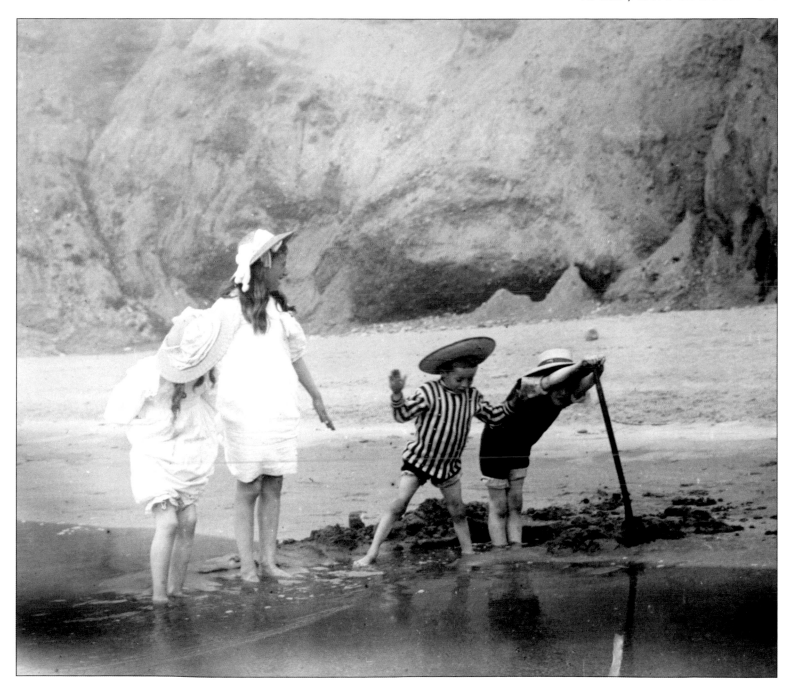

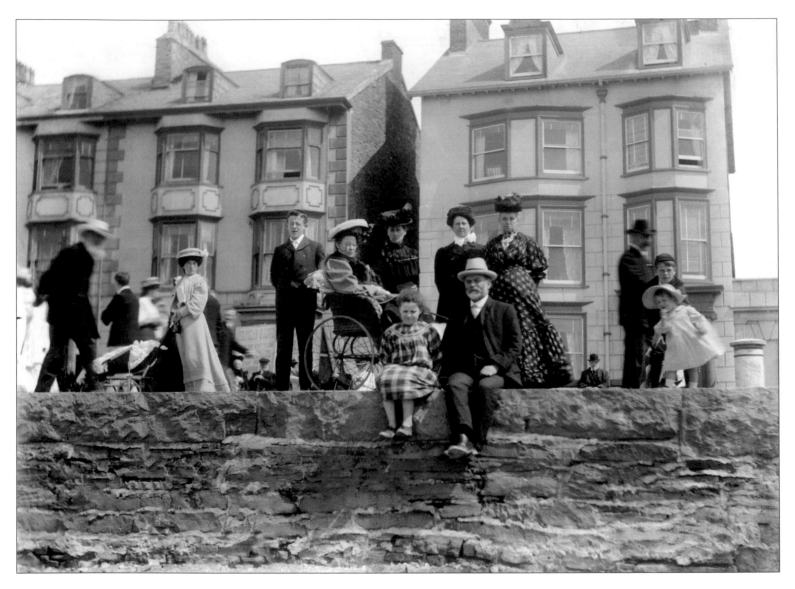

Ymlacio ar y promenâd yn Aberystwyth.

*Relaxing on the promenade in Aberystwyth.*

(Arthur Lewis, *c.*1910)

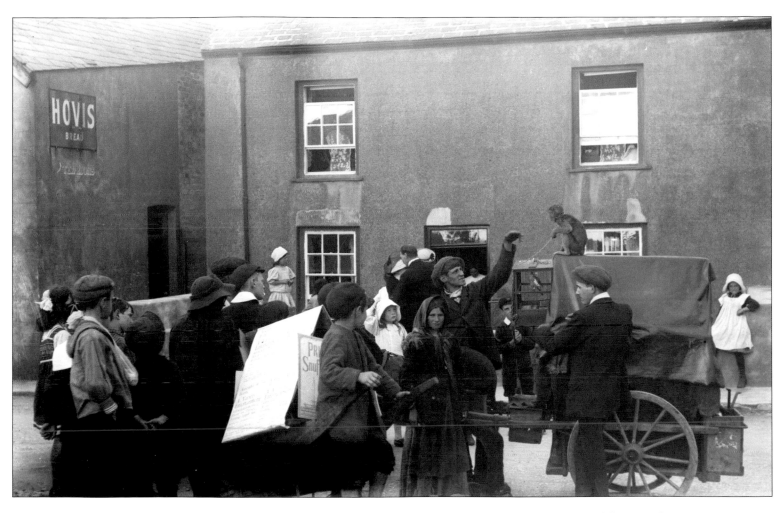

Mae'r mwnci, yr organ dro a'r aderyn mewn cawell yn ceisio denu cynulleidfa i'r 'Variety Entertainment' oedd i'w gynnal yn yr Assembly Rooms, y Borth, Ceredigion.

*The monkey, the barrel organ and a caged bird are trying to entice an audience to the 'Variety Entertainment' to be held in the Assembly Rooms, Borth, Ceredigion.*

(Arthur Lewis, *c.*1910)

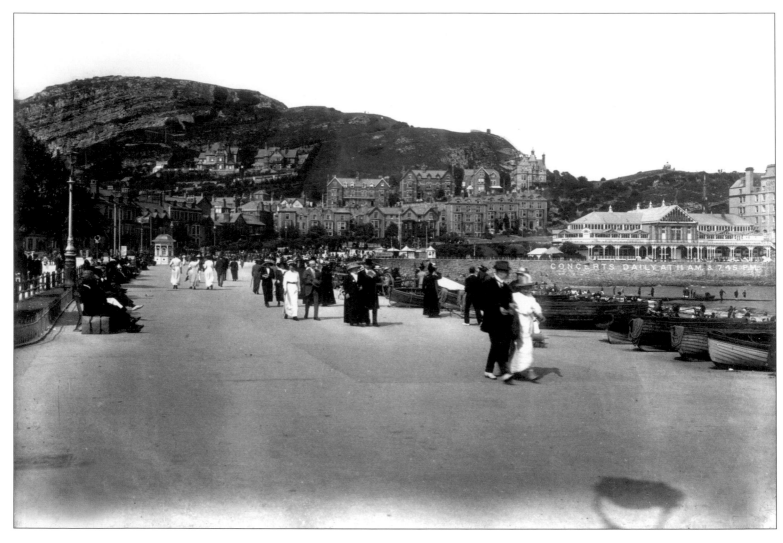

Llandudno yn y cyfnod cyn y Rhyfel Mawr. Roedd rhodio'r promenâd wedi dod yn draddodiad ac roedd y traeth yn atyniad poblogaidd.

*Llandudno in the period before the Great War. Strolling on the promenade had become a tradition and the beach was a popular attraction.*

(Francis Frith & co., 1908 & 1913)

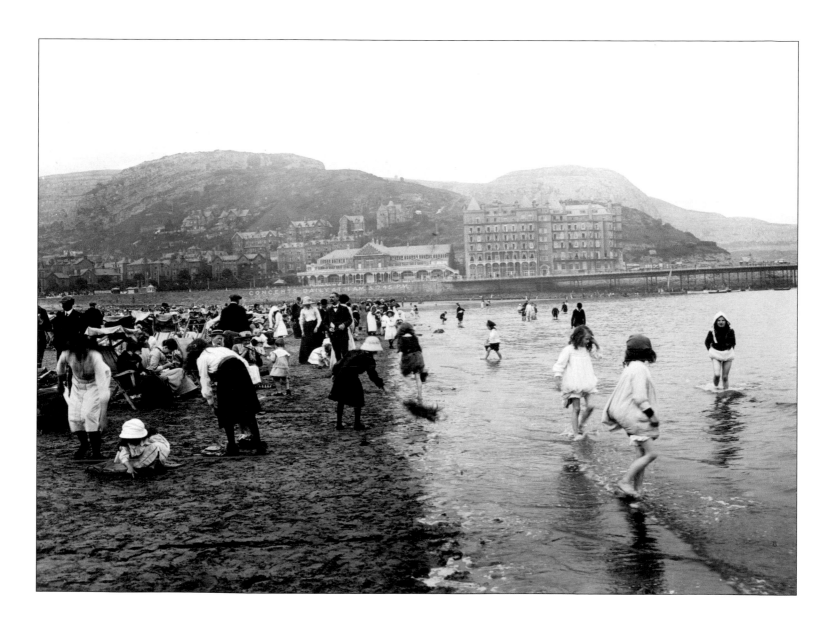

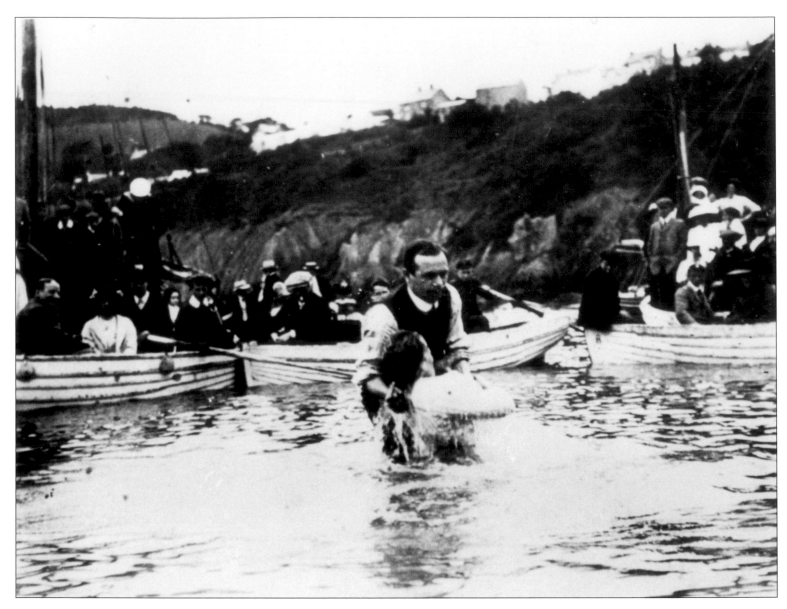

Bedyddio yn y môr ger Ceinewydd, tua 1910.

*A baptism in the sea near Newquay, circa 1910.*

(Anhysbys/*Anon.*, *c.*1910)

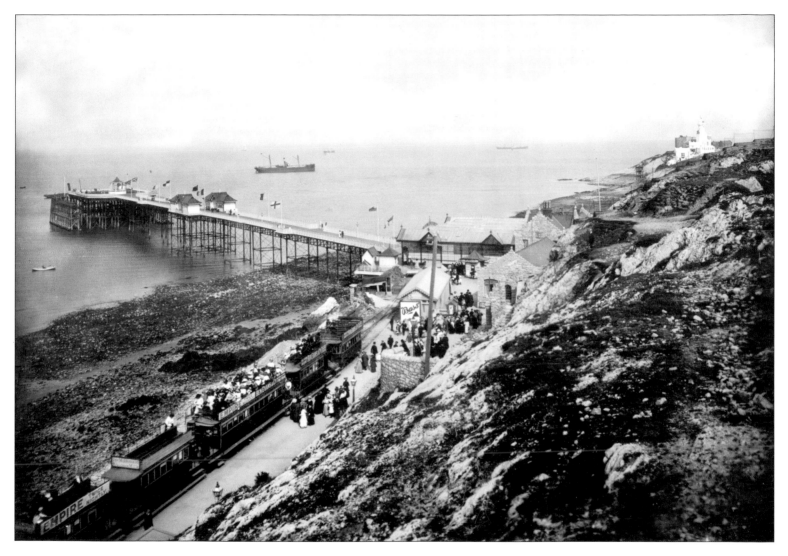

Y Mwmbwls, 1910. Agorwyd y pier ym Mai 1898 ac ar yr un pryd ymestynnwyd rheilffordd Abertawe o Ystumllwynarth i'r pier newydd.

*Mumbles, 1910. The pier was opened in May 1898 and at the same time the Swansea railway was extended from Oystermouth to the new pier.*

(Francis Frith & co., 1910)

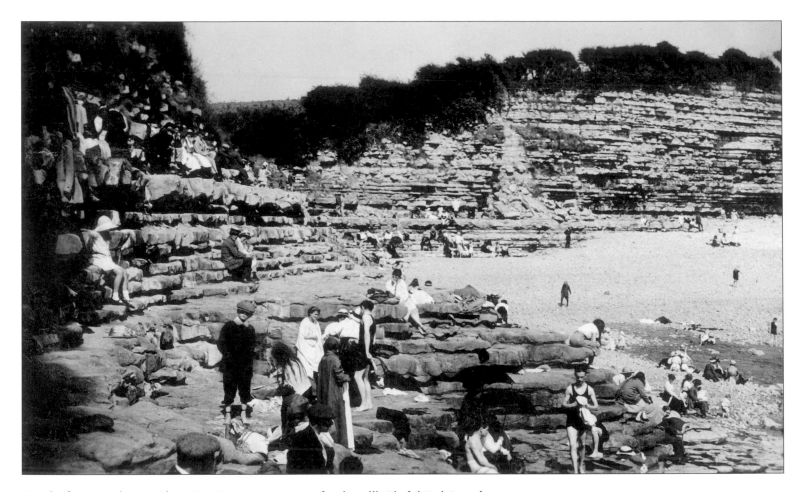

Traeth Ffont-y-gari, ger y Rhws, Bro Morgannwg, yn y cyfnod wedi'r Rhyfel Byd Cyntaf.

*Fontygary beach, near Rhoose, Vale of Glamorgan, in the period after the First World War.*

(Anhysbys/*Anon.*, *c.*1920)

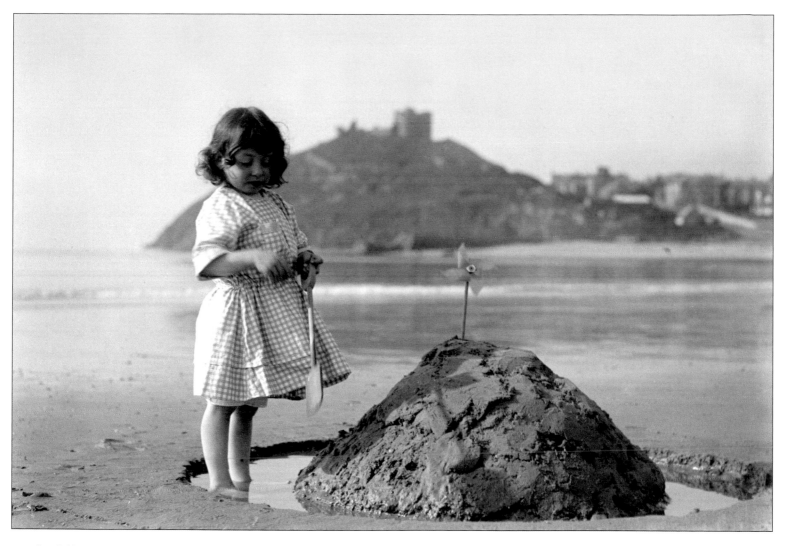

Daeth adeiladu cestyll tywod yn boblogaidd yn ystod Oes Fictoria a chysylltid gwyliau glan môr â phwced a rhaw. Wedi'r Rhyfel Byd Cyntaf byddai papurau newydd yn noddi cystadlaethau adeiladu cestyll tywod. Byddai campweithiau fel y castell hwn ar draeth Cricieth gan Edith, merch y ffotograffydd, yn anorfod yn diflannu gyda'r llanw.

*Building sandcastles became popular during the Victorian period and seaside holidays became associated with the bucket and spade. After the First World War newspapers sponsored sandcastle building competitions. Inevitably, masterpieces such as this castle on the beach at Cricieth by Edith, the photographer's daughter, would have disappeared with the tide.*

(William Harwood, *c.*1920)

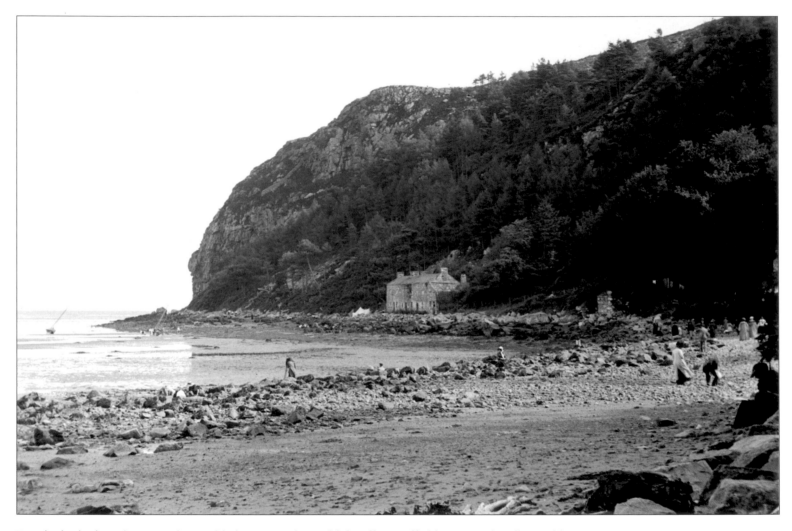

Traeth Llanbedrog dan gysgod Mynydd Tir-y-cwmwd. Roedd dau ffotograffydd ar y traeth y diwrnod hwnnw!

*Llanbedrog beach under the shadow of Mynydd Tir-y-cwmwd. There were two photographers on the beach that day!*

(William Harwood, *c.*1920)

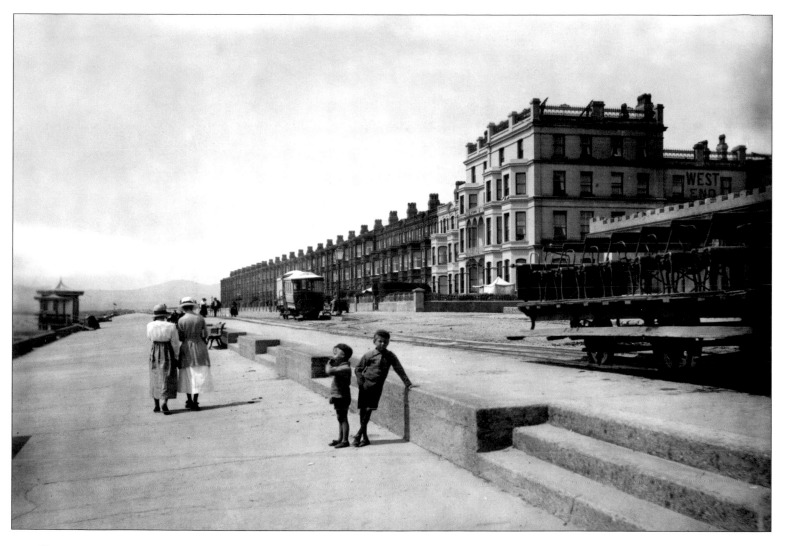

Tramffordd Pwllheli, 1921. Adeiladwyd y dramffordd yn wreiddiol gan Solomon Andrews yn 1894 er mwyn cludo cerrig o'i chwarel ar gyfer codi morglawdd. Daeth yn boblogaidd yn ddiweddarach ar gyfer cludo ymwelwyr a chafodd ei hymestyn i Lanbedrog er mwyn denu pobl i oriel Plas Glyn-y-weddw. Daeth y gwasanaeth i ben yn 1927 pan ddrylliwyd y dramffordd gan stormydd.

*The Pwllheli tramway in 1921. The tramway was originally built by Solomon Andrews in 1894 to transport stone from his quarry to build a breakwater. It later became popular as a ride for visitors and was extended to Llanbedrog in order to attract people to the gallery at Plas Glyn-y-weddw. The service came to an end in 1927 when the tramway was wrecked by storms.*

(Francis Frith & co., 1921)

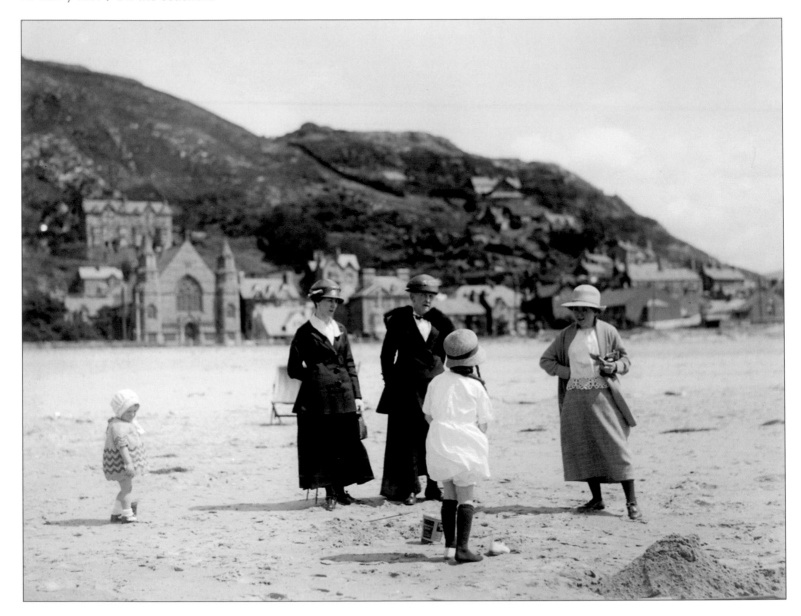

Teulu'r ffotograffydd ar draeth y Bermo yn y 1920au.

*The photographer's family on Barmouth beach in the 1920s.*

(William Harwood, 1923)

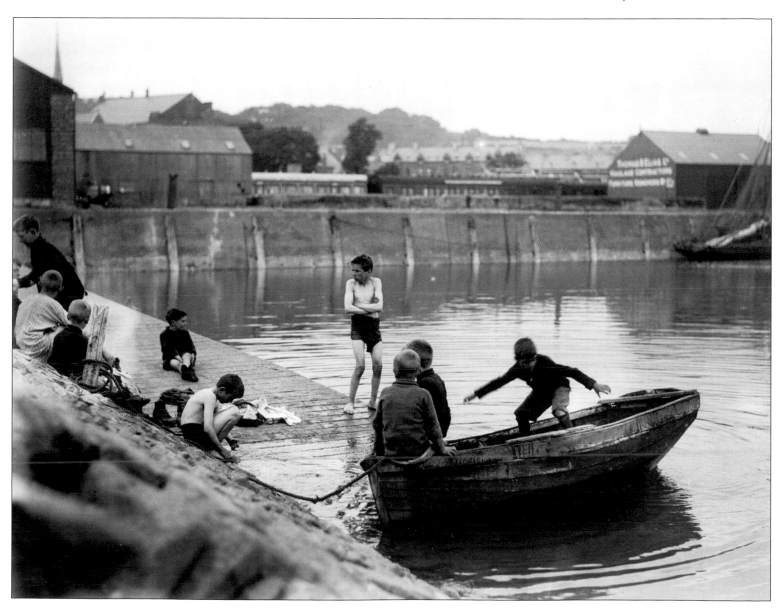

Mae hi ychydig yn oer i nofio yn harbwr Pwllheli!

*It's a little bit cold for a swim in Pwllheli harbour!*

(William Harwood, 1923)

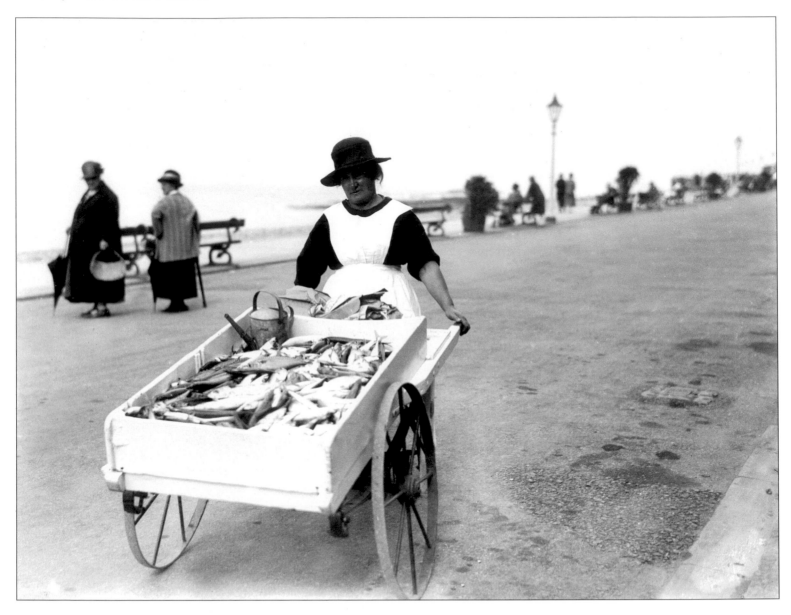

Mrs Thomas, Colenzo House, Rheidol Terrace, yn gwerthu mecryll o'i chert ar y prom yn Aberystwyth yn y 1920au.

*Mrs Thomas, Colenzo House, Rheidol Terrace, selling mackerel from her cart on the promenade in Aberystwyth in the 1920s.*

(Arthur Lewis, *c.*1925)

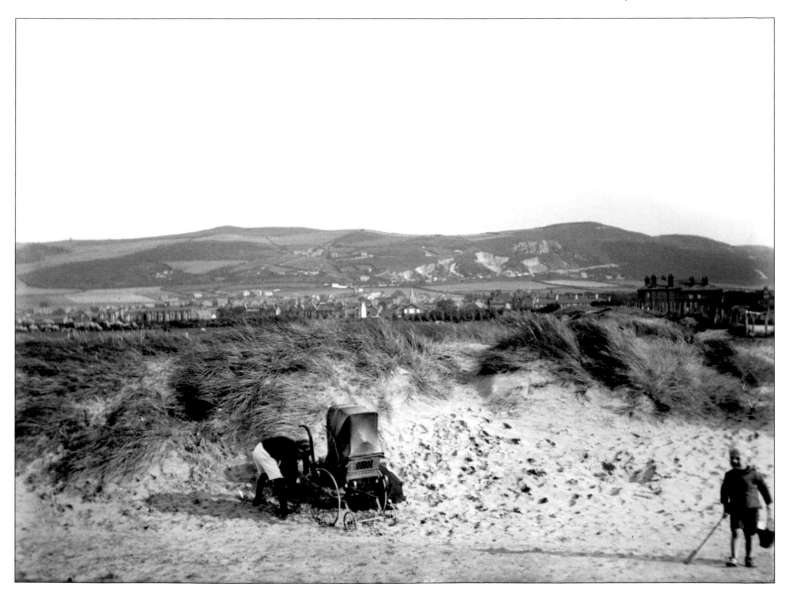

Y twyni ar draeth Prestatyn yn y 1920au. Ar un adeg denwyd ymwelwyr i'r dref gyda'r slogan 'awyr fel mêl a glawiad isel'.

*The dunes on the beach at Prestatyn in the 1920s. At one time visitors were attracted to the town with the slogan 'air like honey and minimal rainfall'.*

(William Harwood, *c.*1925)

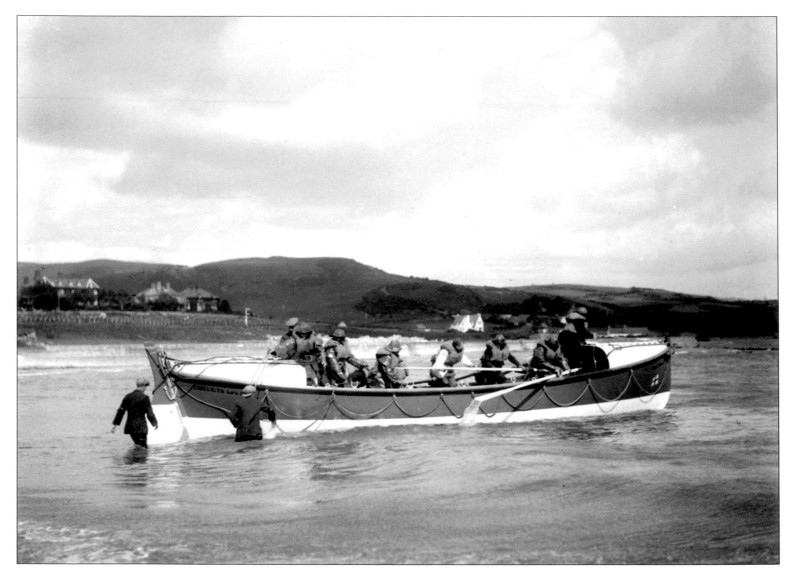

Bad achub Cricieth, y *Philip Wooley*. Hwn oedd y bad achub rhwyfo a hwylio olaf yn y porthladd. Daeth y gwasanaeth i ben yn 1931 ond fe'i hatgyfodwyd yn 1953 gyda dyfodiad bad achub gydag injan.

*Cricieth's lifeboat, the* Philip Wooley. *This was the last rowing and sailing lifeboat in the port. The service came to an end in 1931 but was revived in 1953 with the arrival of a motorized lifeboat.*

(William Harwood, *c*.1925)

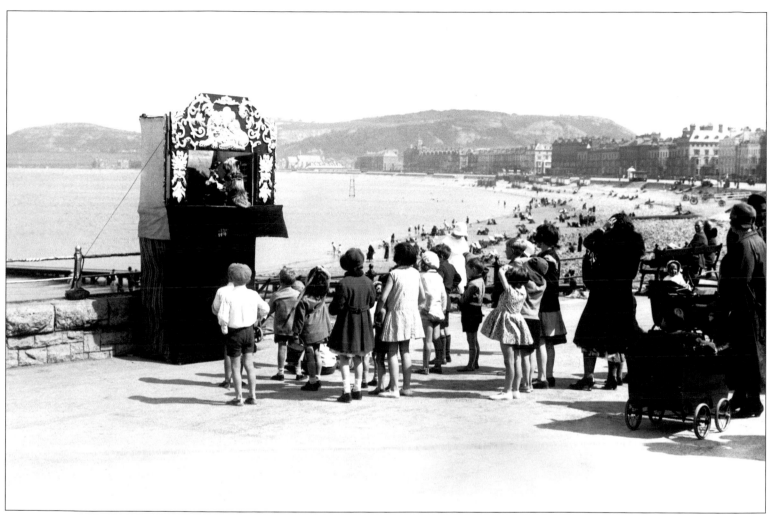

Plant yn mwynhau sioe Punch & Judy, Llandudno. Mae'r traddodiad o gynnal sioeau Punch & Judy yn dyddio 'nôl i'r 1660au o leiaf. Erbyn y 19eg ganrif roedd y sioeau i'w gweld ar draethau trefi gwyliau, gan barhau'n boblogaidd hyd heddiw. Serch hynny, roedd eu natur anghonfensiynol a swnllyd yn peri pryder i rai. Yn 1864 gwaharddwyd sioe Punch & Judy Richard Codman o'r traeth yn Llandudno am gyfnod.

*Children enjoying a Punch & Judy show at Llandudno. The tradition of holding Punch & Judy shows dates back to at least the 1660s. By the 19th century shows could be found on the beach at holiday resorts and they remain popular to this day. However, their unconventional and noisy nature raised some concerns. In 1864 Richard Codman's Punch & Judy show was banned from the beach in Llandudno for a while.*

(William Harwood, *c*.1930)

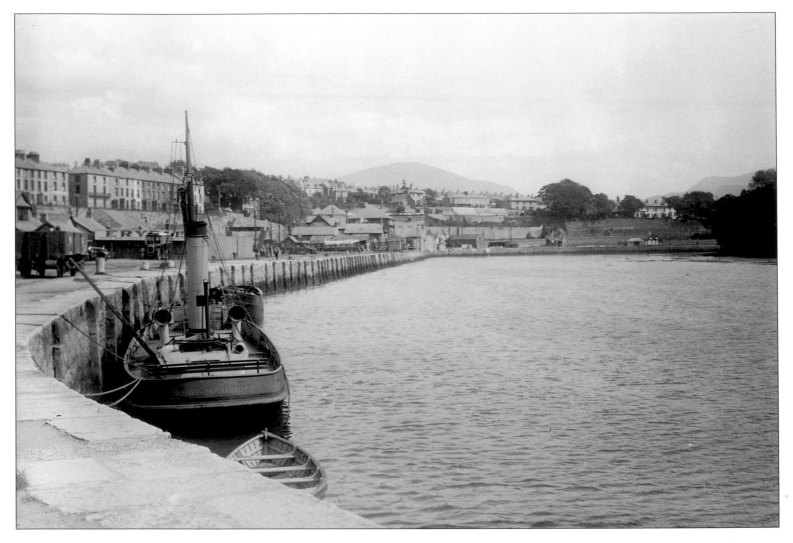

Yr *SS Seiont* ar y cei yng Nghaernarfon. Gwaith y cwch hwn oedd treillio sianelau er mwyn sicrhau bod modd mordwyo ar hyd y Fenai. Cyfrifoldeb Ymddiriedolaeth Harbwr Caernarfon, a sefydlwyd yn 1793, oedd y *Seiont*, a'r corff hwn oedd yn gyfrifol am daliadau llywio ar y Fenai.

*The* SS Seiont *on the quay at Caernarfon. This boat was used to dredge channels to ensure that it was possible to navigate along the Menai Straits. The* Seiont *was the responsibility of the Caernarfon Harbour Trust, founded in 1793, and this body was also responsible for pilotage on the Menai Straits.*

(William Harwood, *c.*1930)

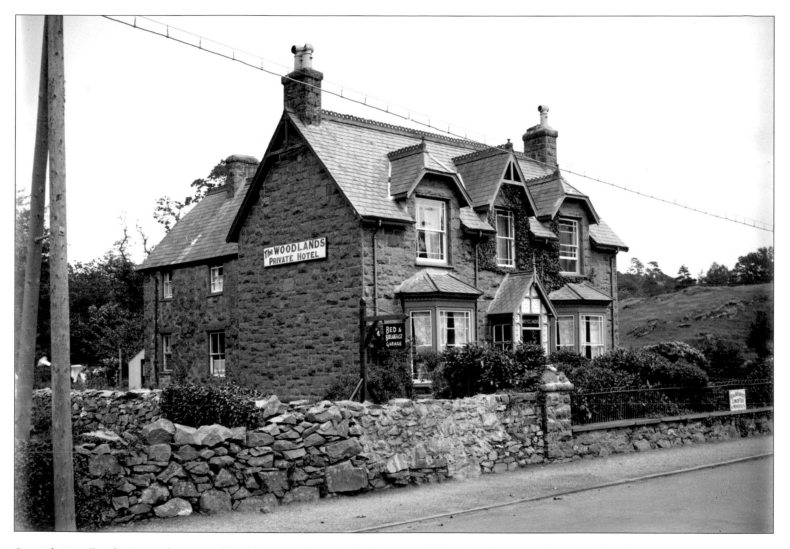

Gwesty'r Woodlands, Tremadog, un o filoedd o westai bach a thai llety a gynigiai wely a brecwast i'r rhai a ddeuai i ymweld â'r arfordir. Mae'r gwesty hwn yn arbennig o enwog gan mai yma y ganwyd T E Lawrence, Lawrence of Arabia, yn 1888. Enw'r gwesty yn y cyfnod hwnnw oedd Gorphwysfa.

*The Woodlands Hotel, Tremadog, one of thousands of small hotels and boarding houses offering bed and breakfast accommodation to those who came to visit the coast. This hotel is particularly famous as the birthplace of T E Lawrence, Lawrence of Arabia, in 1888. The name of the hotel in that period was Gorphwysfa.*

(William Harwood, *c.*1930)

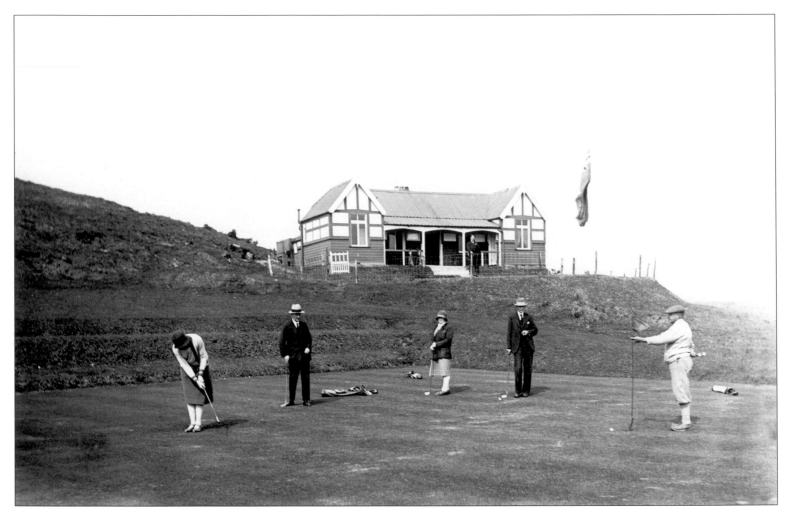

Cwrs golff Cricieth tua 1930. Datblygwyd cyrsiau *links* ar hyd arfordir Cymru o'r 1880au ymlaen, gan ddarparu'n bennaf ar gyfer ymwelwyr dosbarth canol. Agorwyd cwrs Cricieth yn 1905, gyda'r golffiwr brwd David Lloyd George yn llywydd ar y clwb. Mae gwisgo'n drwsiadus yn draddodiad sydd wedi parhau, ond go brin y gwelir golffwyr yn gwisgo siwt a thei bellach!

*Cricieth golf course circa 1930. Links golf courses were developed along the Welsh coast from the 1880s onwards, catering for the most part for middle-class tourists. The course at Cricieth was opened in 1905, with the keen golfer David Lloyd George as president of the club. Being smartly dressed is a tradition which has continued, but golfers wearing a suit and tie are rarely seen nowadays!*

(William Harwood, *c.*1930)

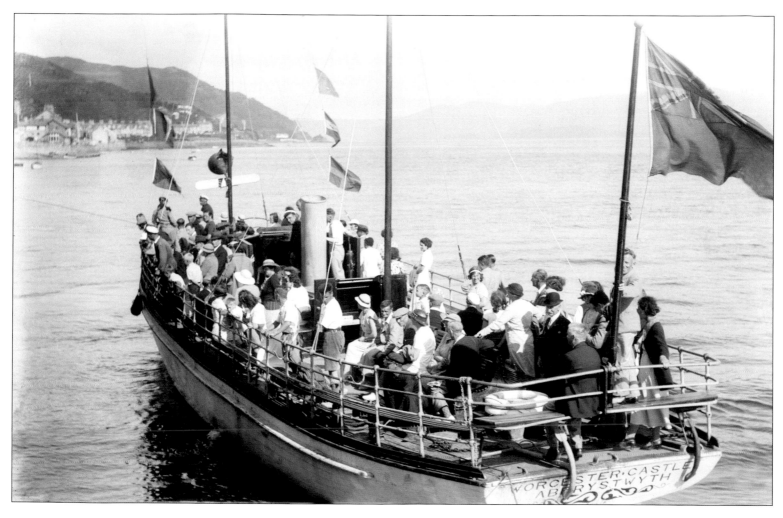

Cwch pleser ger Aberdyfi. Roedd mynd ar wibdaith ar gwch yn boblogaidd iawn ym Mae Ceredigion. Yn Aberystwyth, 'Twice round the bay' oedd y waedd a glywid yn aml ond byddai'r *Worcester Castle* hefyd yn mordeithio cyn belled ag Aberdyfi yn ystod y 1930au.

*A pleasure boat near Aberdyfi. Going on a trip by boat was very popular in Cardigan Bay. In Aberystwyth, 'Twice round the bay' was the cry often heard, but the* Worcester Castle *also travelled as far as Aberdyfi during the 1930s.*

(Arthur Lewis, *c.*1930)

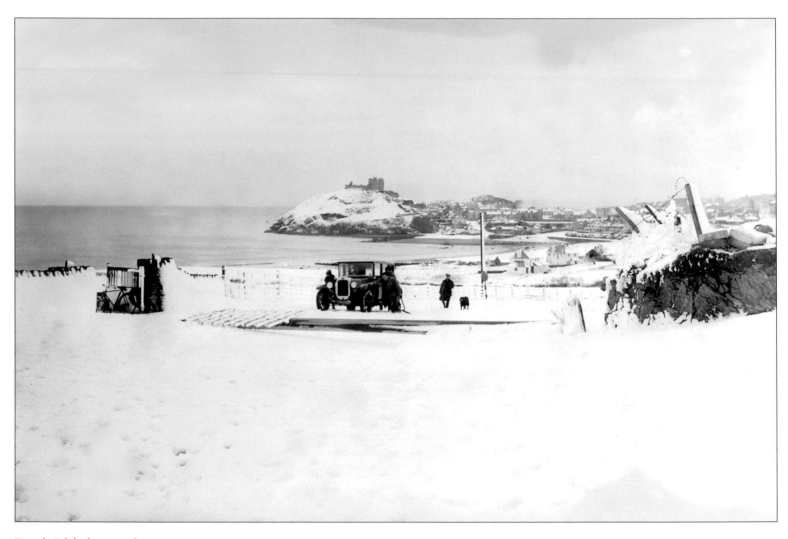

Traeth Cricieth yn yr eira.

*Cricieth beach in the snow.*

(William Harwood, *c.*1930)

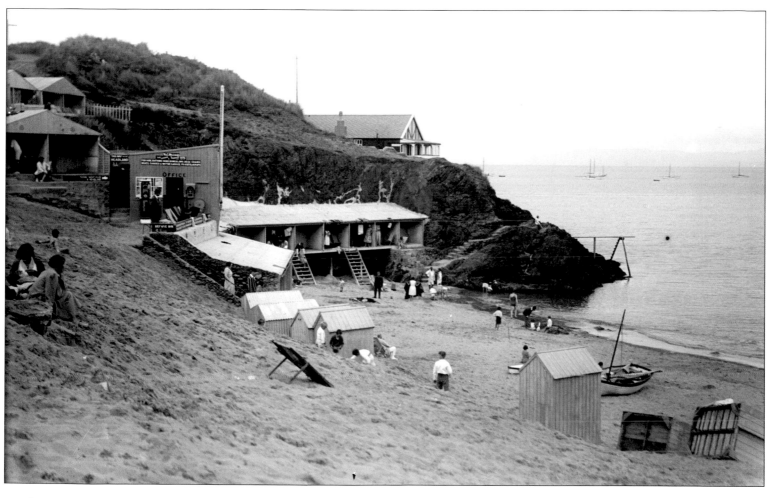

Daeth pentref Aber-soch ym Mhen Llŷn yn faes chwarae i ymwelwyr cefnog o Loegr, yn arbennig hwylwyr. Mae'r cytiau'n enwog ac yn 2008 rhoddwyd un ohonynt ar werth am £150,000.

*The village of Aber-soch on the Llŷn Peninsula has become a playground for wealthy visitors from England, particularly yachtsmen. The huts are famous and in 2008 one hut was put up for sale for £150,000.*

(William Harwood, *c.*1935)

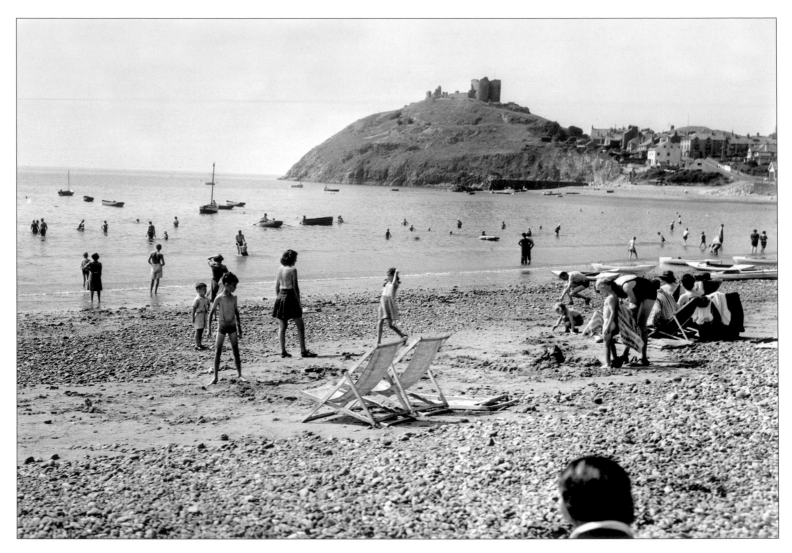

Traeth Cricieth yn y 1940au. Er bod y blynyddoedd wedi'r Ail Ryfel Byd yn rhai llwm, a dogni bwyd yn dal mewn grym, byddai pobl yn manteisio ar bob cyfle am wyliau glan môr.

*Cricieth beach in the 1940s. Although the years after the Second World War were a period of austerity, with food rationing still in force, people would take advantage of every opportunity for a seaside holiday.*

(William Harwood, 1947)

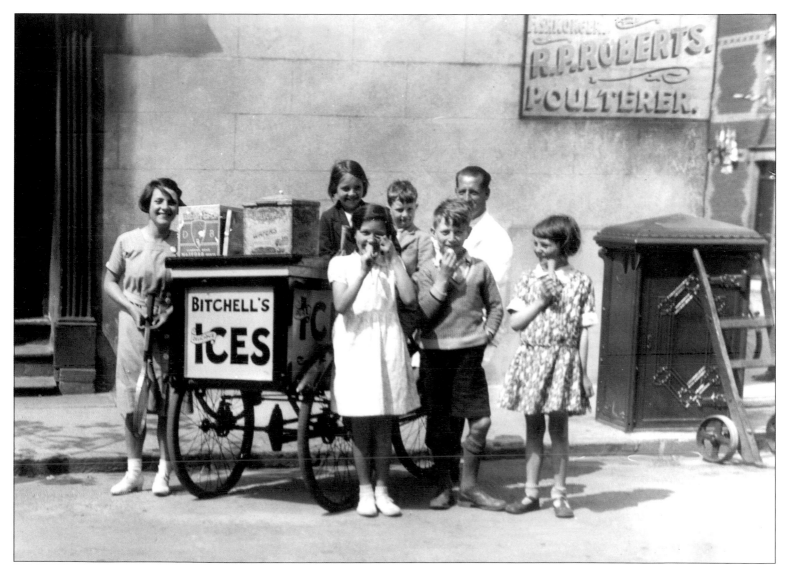

Gwerthu hufen iâ yn Aberystwyth yn y 1940au. Cyn dyfodiad y fan hufen iâ, croesewid ymddangosiad y beic hufen iâ ar y prom ar ddiwrnod poeth.

*Selling ice cream in Aberystwyth in the 1940s. Before the advent of ice cream vans, the arrival of the ice cream bike on the prom was a welcome sight on a hot day.*

(Arthur Lewis, *c.*1947)

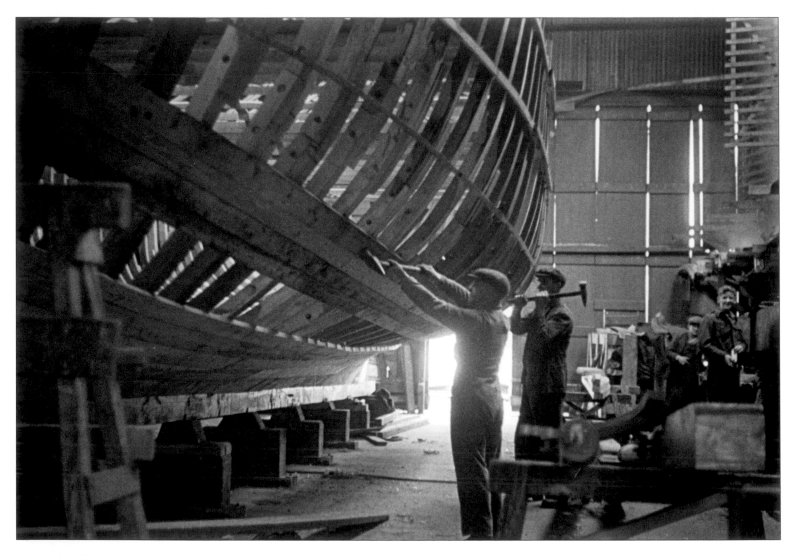

Roedd dyddiau mawr adeiladu llongau ym Mhwllheli wedi hen ddiflannu erbyn yr 20fed ganrif ac eto adeiladwyd rhai llongau yno, fel y *corsair* 30 troedfedd hon, yn ystod y blynyddoedd wedi'r Ail Ryfel Byd.

*The great days of shipbuilding in Pwllheli had long-since disappeared by the 20th century and yet some ships were built there in the years after the Second World War, such as this 30-foot corsair.*

(Geoff Charles, 1947)

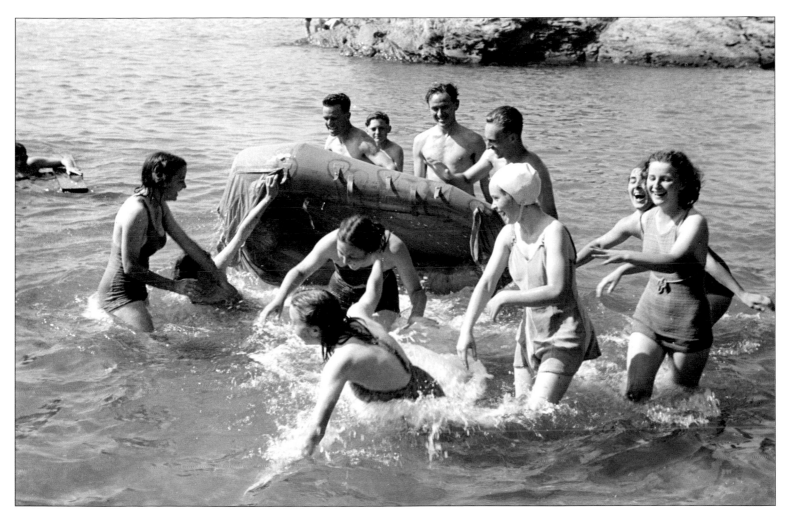

Gwersyllwyr ifanc yr Urdd yn Llangrannog yn cael hwyl yn y môr. Sefydlwyd y gwersyll mewn llecyn hyfryd yn ne Ceredigion yn 1932, yn rhan o weledigaeth Syr Ifan ab Owen Edwards ar gyfer ieuenctid Cymru. Bellach mae 35,000 o blant ac oedolion yn manteisio ar y cyfleusterau yno yn flynyddol.

*Youngsters at the Urdd camp, Llangrannog, having fun in the sea. The camp, which was set up in an attractive location in south Ceredigion in 1932, was part of Sir Ifan ab Owen Edwards's vision for the youth of Wales. Today, 35,000 children and adults take advantage of the facilities there annually.*

(Geoff Charles, 1947)

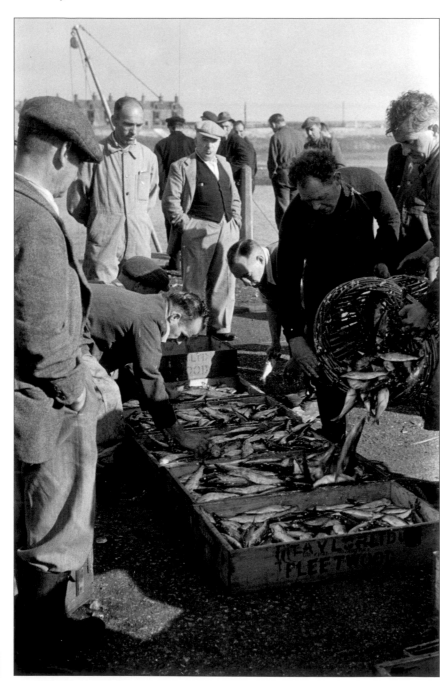

Dalfa o benwaig ar y cei yng Nghaergybi, Gorffennaf 1947.

*A herring catch on the quayside in Holyhead, July 1947.*

(Geoff Charles, 1947)

124

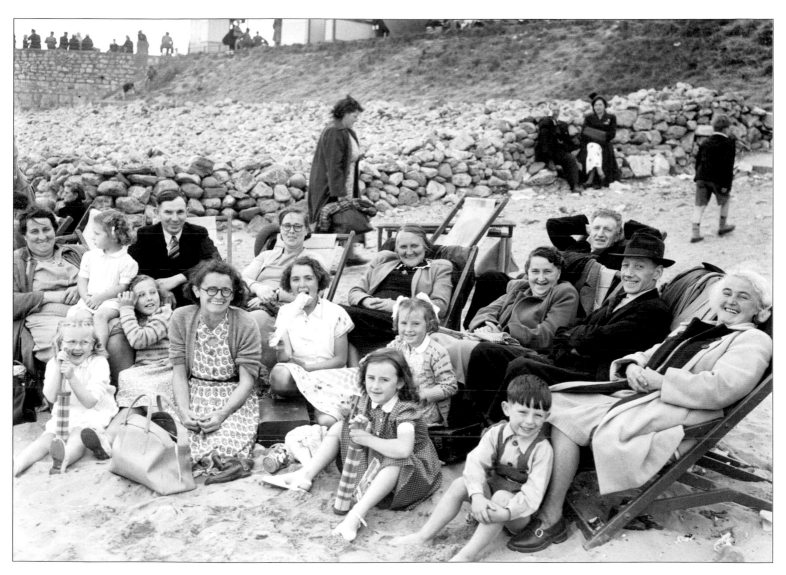

Teulu estynedig o'r Cymoedd yn mwynhau eu gwyliau ar lan y môr ym Mhorth-cawl.

*An extended family from the Valleys enjoying their holiday on the beach in Porth-cawl.*

(Geoff Charles, 1951)

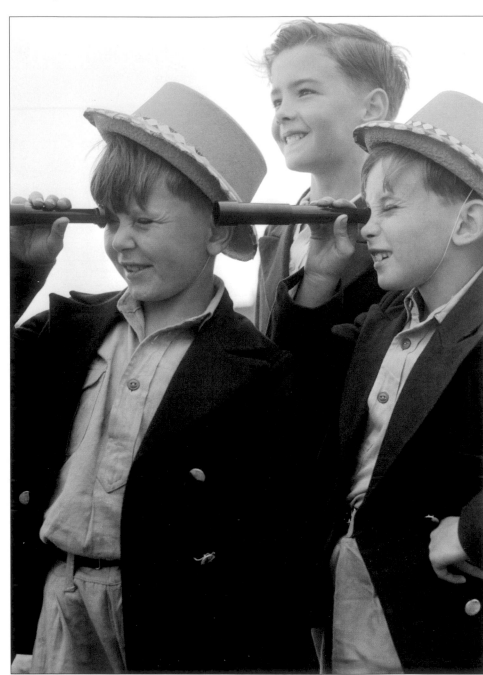

126

Daeth y tri bachgen hyn ar wibdaith o Gilfynydd i Borth-cawl.

*These three boys were on a trip from Cilfynydd to Porth-cawl.*

(Geoff Charles, *c.*1951)

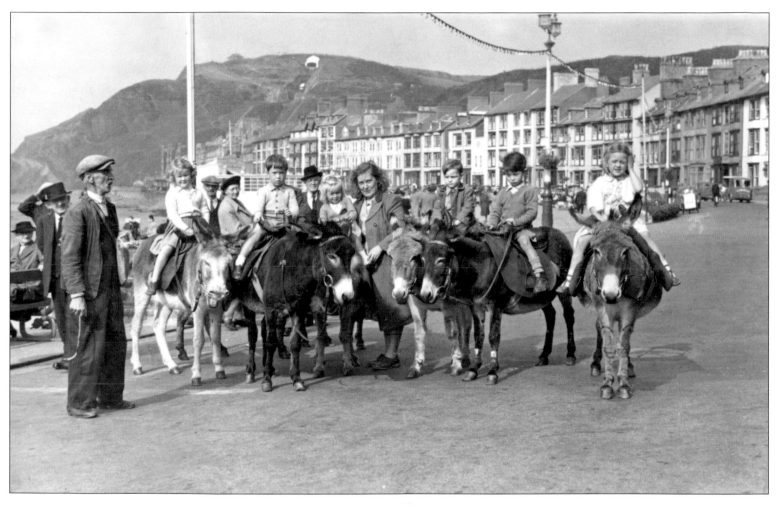

Nid yw gwyliau glan môr yn gyflawn heb reid ar gefn mul. Am flynyddoedd lawer bu Jac Price yn tywys reidiau mulod ar hyd y prom yn Aberystwyth.

*No seaside holiday is complete without a donkey ride. For many years Jac Price guided donkey rides along the prom at Aberystwyth.*

(Glynn Pickford, *c.*1952)

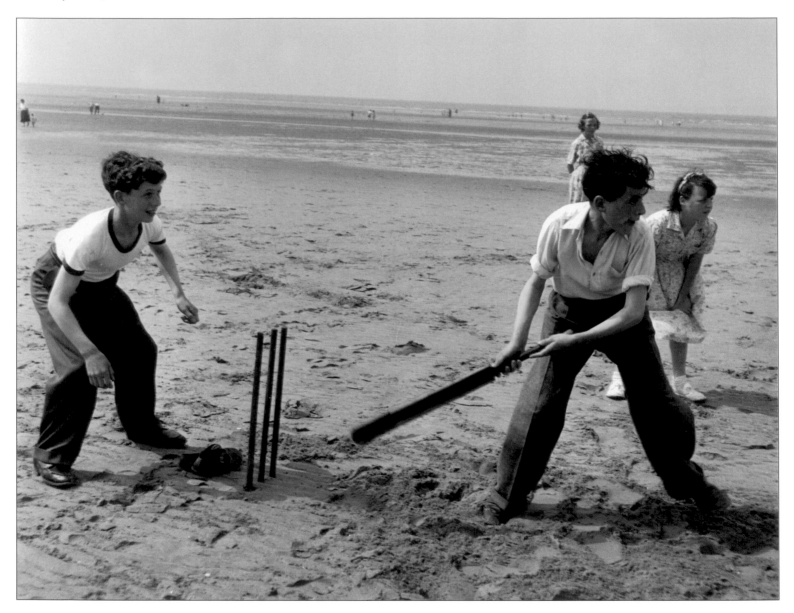

Chwarae criced ar y traeth yn y Rhyl, 1955.

*Playing cricket on the beach at Rhyl, 1955.*

(Geoff Charles, 1955)

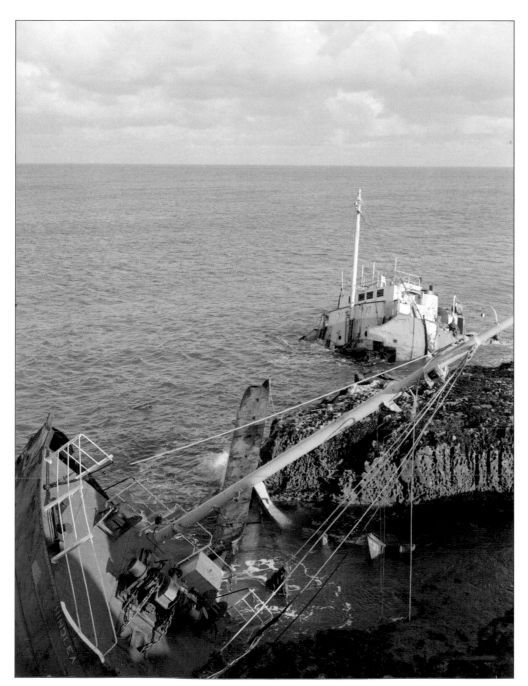

Yr *Hindlea* ar y creigiau ger Moelfre, sir Fôn. Yn Hydref 1959, 100 mlynedd yn union ers i 400 golli eu bywydau pan ddrylliwyd y *Royal Charter* ger Moelfre, cafwyd llongddrylliad arall. Y tro hwn achubwyd criw yr *Hindlea* yn ddianaf yn ystod storm enbyd.

*The* Hindlea *on the rocks near Moelfre, Anglesey. In October 1959, exactly 100 years since 400 people lost their lives when the* Royal Charter *was wrecked near Moelfre, there was another shipwreck. This time the crew of the* Hindlea *were rescued unharmed during a terrible storm.*

(Geoff Charles,1959)

129

Gwthio'r cwch i'r dŵr, Conwy, 1959.

Pushing the boat out, Conwy, 1959.

(Geoff Charles, 1959)

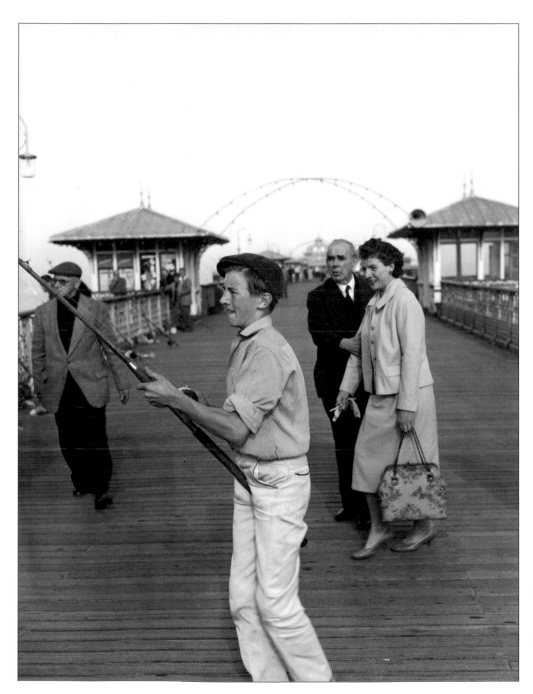

Cystadleuaeth bysgota a drefnwyd gan Gymdeithas Genweirwyr Môr Llandudno ar y pier yn 1959. Y pysgotwr oedd Alec Jones, 17 mlwydd oed, a'r dyn pryderus yr olwg ar y dde yw'r Arglwydd Macdonald o Waenysgor.

*A fishing competition organized by the Llandudno Sea Anglers' Association on the pier in 1959. The fisherman was 17-year-old Alec Jones, and the anxious-looking man on the right is Lord Macdonald of Gwaenysgor.*

(Geoff Charles, 1959)

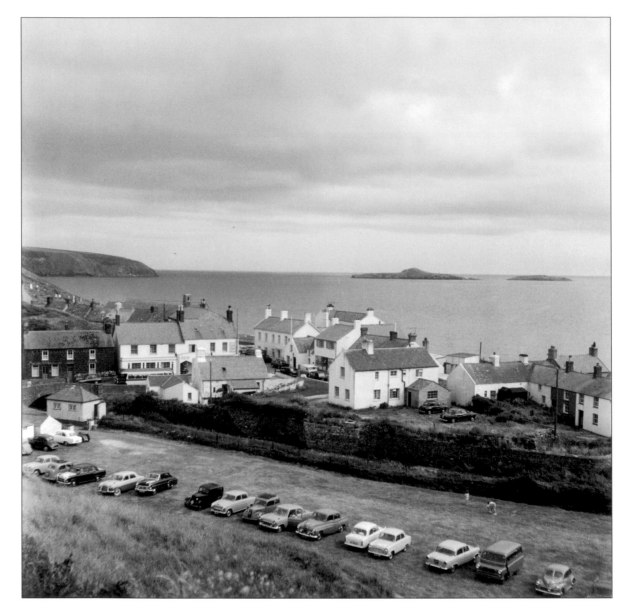

Aberdaron ar ddiwedd y 1950au, gydag Ynys Enlli yn y cefndir.

*Aberdaron in the late 1950s, with Bardsey Island in the background.*

(Geoff Charles, 1959)

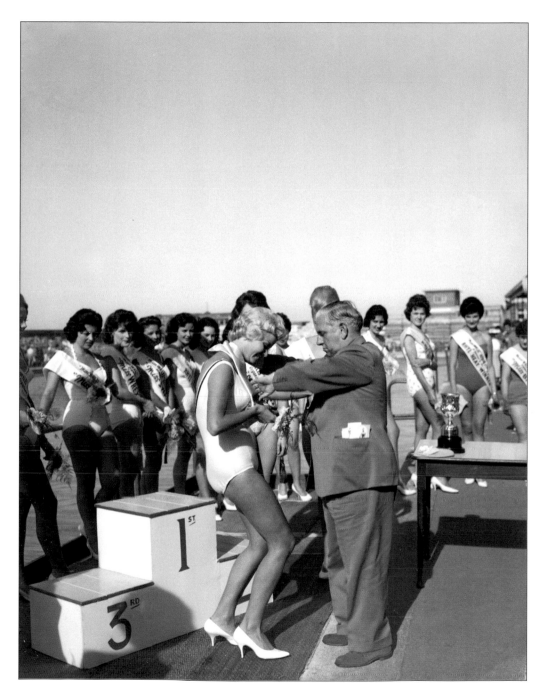

'Be sy gynnoch chi yma?!' Merched deniadol yng nghystadleuaeth 'Miss Wales' dan nawdd Cyngor y Rhyl, 1960.

*'What do you have here?!' Attractive girls in the 'Miss Wales' competition held under the auspices of Rhyl Council, 1960.*

(Geoff Charles, 1960)

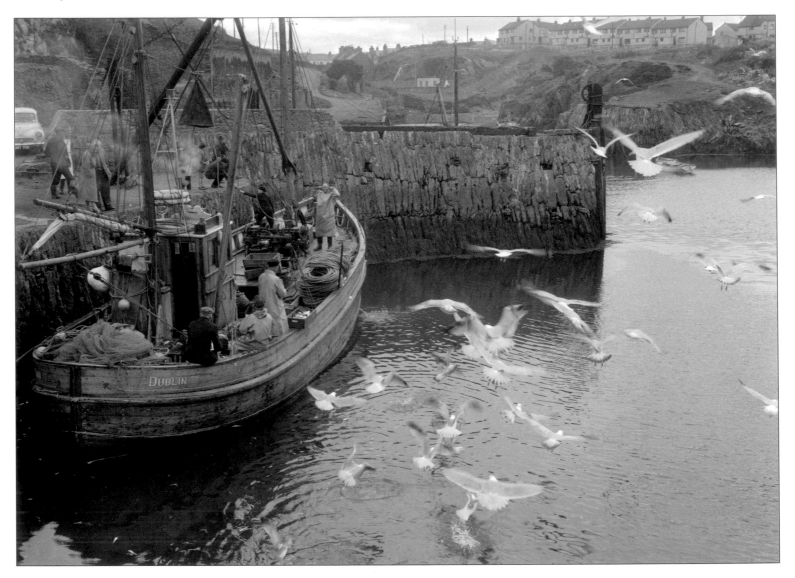

Pysgotwyr y *Sancta Maria* o Iwerddon yn dadlwytho ym Mhorth Amlwch ym Mai 1960. Byddai'r pysgod yn cael eu trosglwyddo i lori a gludai'r ddalfa i farchnad Billingsgate, Llundain.

*The Irish fishermen of the* Sancta Maria *unloading at Amlwch port in May 1960. The fish would be transferred to a lorry which carried the catch to Billingsgate market, London.*

(Geoff Charles, 1960)

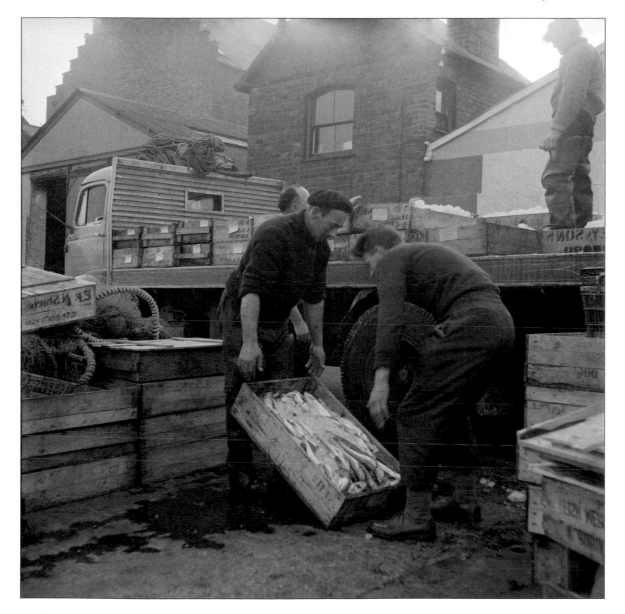

Dadlwytho pysgod ar y cei, Conwy, 1961.

*Unloading fish at the quayside, Conwy, 1961.*

(Geoff Charles, 1961)

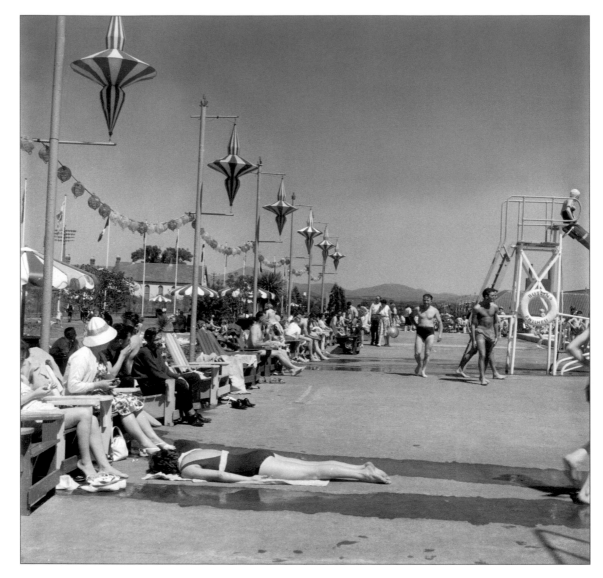

Torheulo a nofio yng ngwersyll gwyliau Butlin's, Pwllheli, 1961. Agorwyd y gwersyll yn 1947 ac erbyn y 1960au byddai 8,000 o bobl ar y tro yn treulio eu gwyliau yno.

*Sunbathing and swimming at the Butlin's holiday camp in Pwllheli, 1961. The camp opened in 1947 and by the 1960s there were 8,000 people holidaying there at any one time.*

(Geoff Charles, 1961)

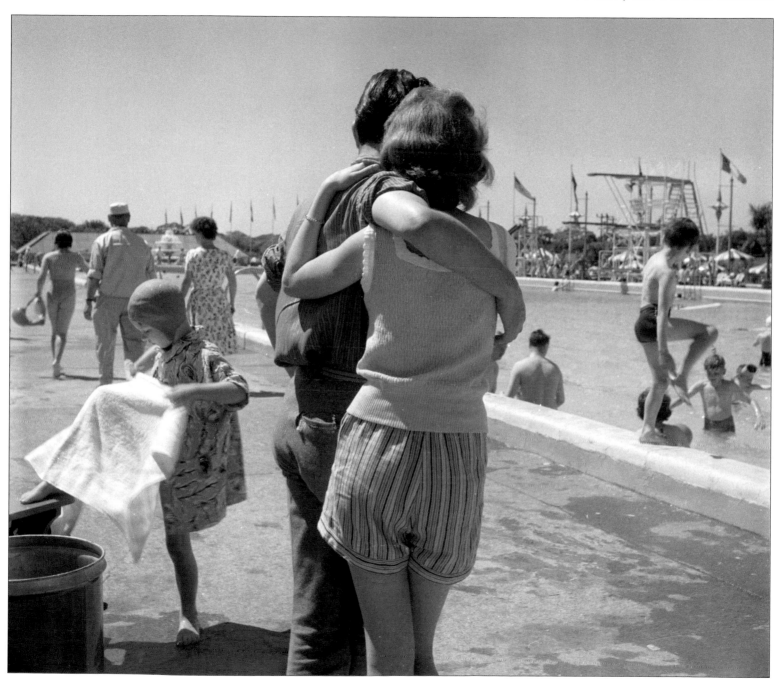

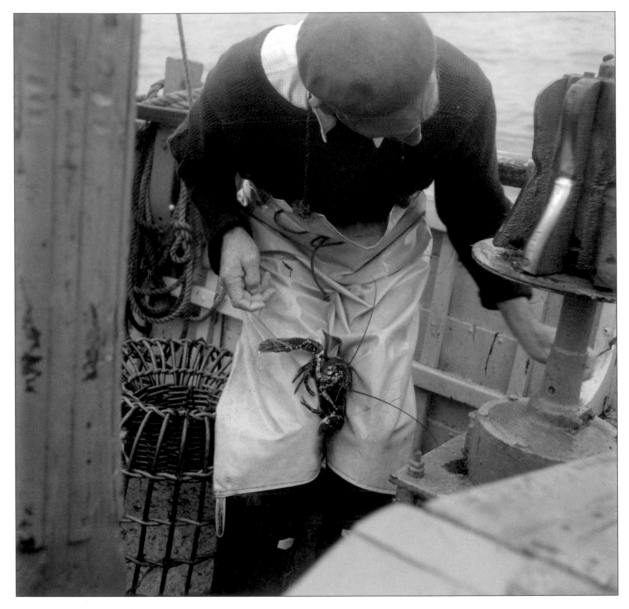

Pysgotwr yn dal cimwch rhwng ei goesau ger Aber-soch, 1961. Defnyddid bandiau rwber cryfion i ddal crafangau peryglus y cimwch ynghau.

*A fisherman holding a lobster between his legs near Aber-soch, 1961. Strong rubber bands were used to keep the lobster's dangerous claws closed.*

(Geoff Charles, 1961)

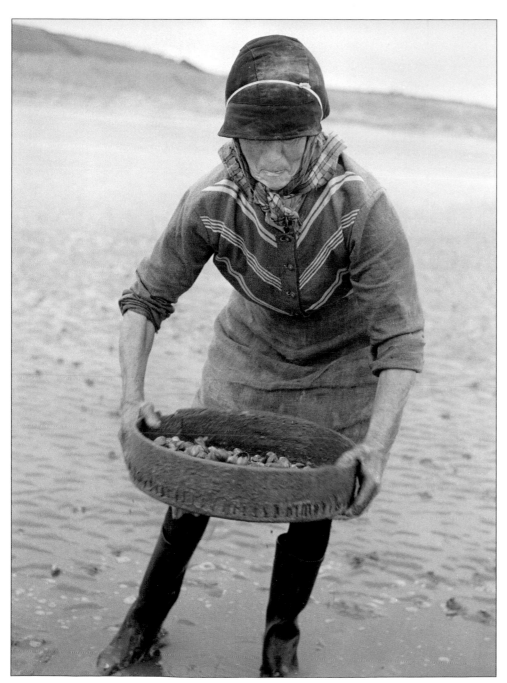

Casglu cocos ar draeth Cefn Sidan, Pen-bre, sir Gaerfyrddin, 1962. Roedd y wraig hon, Lettice Rees, yn 74 mlwydd oed ond yn parhau i gasglu cocos a'u cludo ar gefn mul.

*Collecting cockles at Cefn Sidan, Pembrey, Carmarthenshire, 1962. This woman, Lettice Rees, was 74 years old but she continued to collect cockles and transport them home on the back of a donkey.*

(Geoff Charles, 1962)

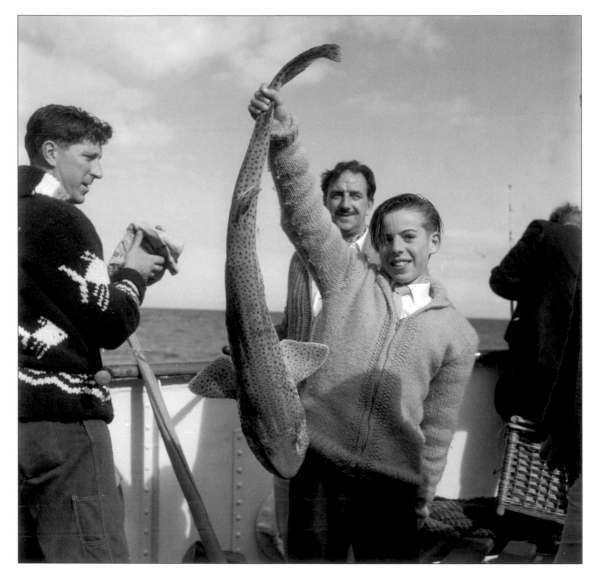

Morgi 12 pwys a ddaliwyd mewn cystadleuaeth a drefnwyd yn 1962 gan Gymdeithas Genweirwyr Môr Llandudno. Roedd tua 80 o bysgotwyr yn cystadlu oddi ar y *St Trillo* ym mae Llandudno y diwrnod hwnnw.

*A 12lb dogfish caught in a competition organized in 1962 by the Llandudno Sea Anglers' Association. About 80 anglers competed that day from the* St Trillo *in Llandudno bay.*

(Geoff Charles, 1962)

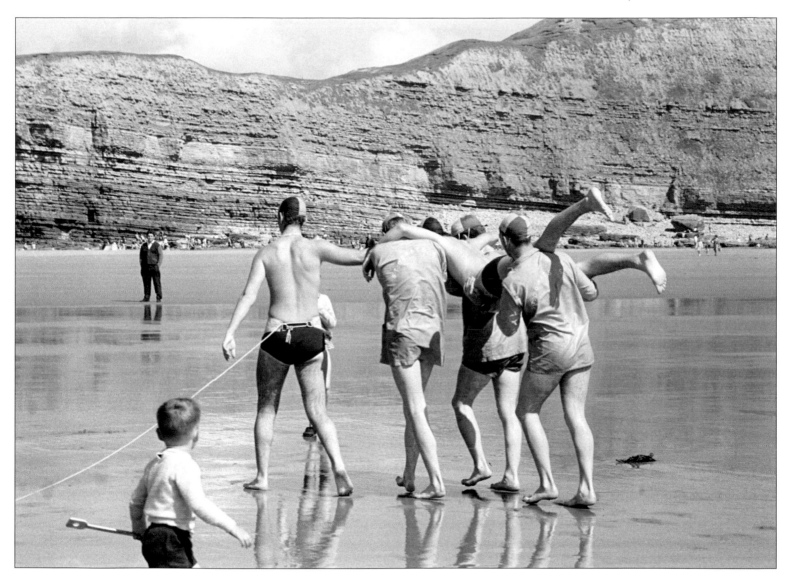

Rhoddid cryn bwyslais ar ymarferion achub bywyd yng Ngholeg yr Iwerydd, Sain Dunwyd, Bro Morgannwg. Agorwyd yr ysgol breswyl ryngwladol yn 1962 gan ddenu myfyrwyr o bob rhan o'r byd.

*Considerable emphasis was placed on lifesaving exercises at Atlantic College, St Donat's, Vale of Glamorgan. The international residential school was opened in 1962, attracting students from all over the world.*

(Geoff Charles, 1966)

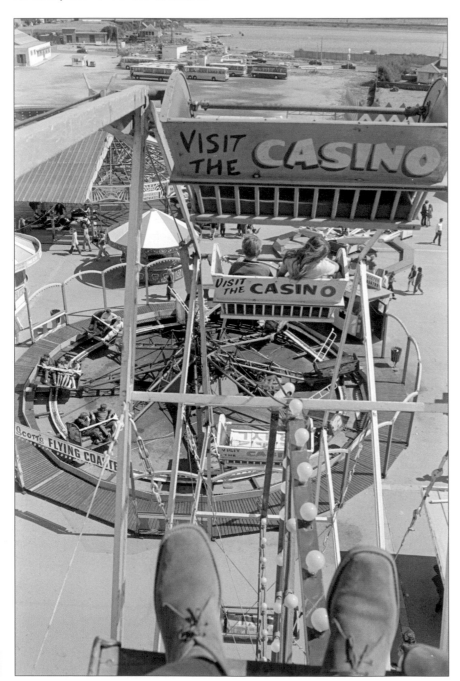

142

Y ffotograffydd ar yr olwyn fawr ym mharc adloniant Ocean Beach, y Rhyl.

*The photographer on the big wheel at the Ocean Beach amusement park, Rhyl.*

(Geoff Charles, 1970)

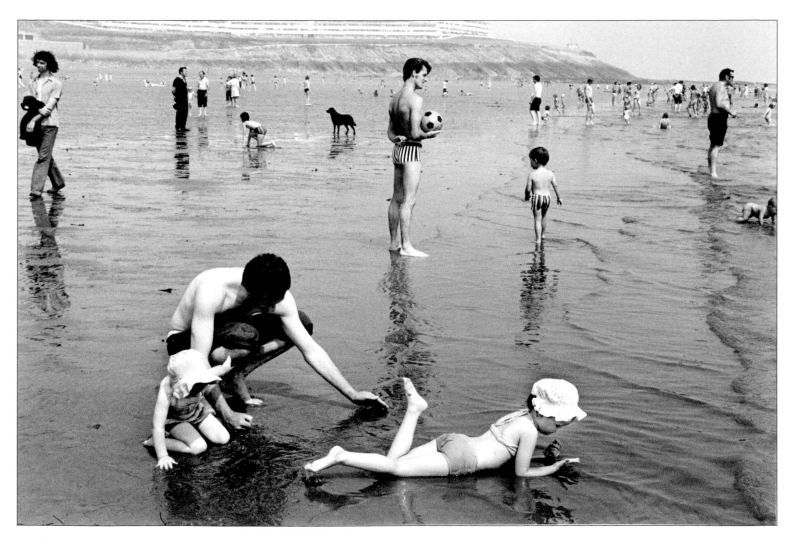

Traeth y Barri yn ystod wythnos wyliau glowyr de Cymru.

*The beach at Barry during the south Wales miners' holiday week.*

(David Hurn, *c.*1970)

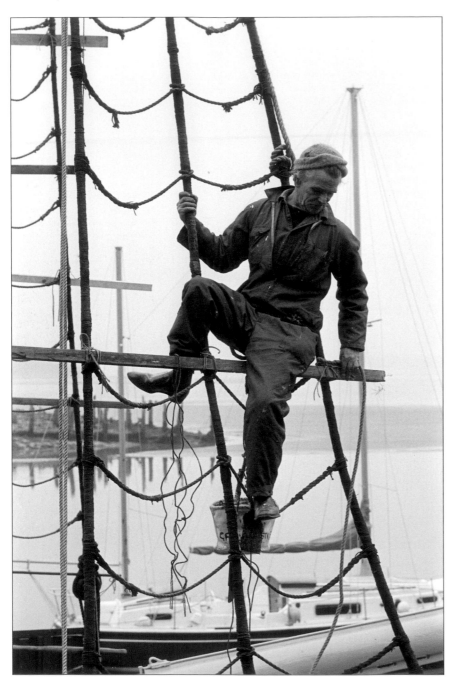

144

Tomi Jones, hen longwr o Borthmadog, wrthi'n adnewyddu rigin hen fadlong y *Garlandstone* yn 1974. Bwriad perchnogion y llong oedd adrodd hanes morwrol Porthmadog drwy gynnal arddangosfeydd ar y llong. Bellach mae'r arteffactau a gasglwyd i'w gweld yn Amgueddfa'r Môr, Porthmadog, a chedwir y llong yn Amgueddfa Ddiwydiannol Morwellham Quay, Dyfnaint.

*Tomi Jones, an old sailor from Porthmadog, renovating the rigging of the old ketch the* Garlandstone *in 1974. The aim of the ship's owners was to record the maritime history of Porthmadog by holding exhibitions on the ship. Today the artefacts collected are on display at Porthmadog's Maritime Museum, and the ship is kept at the Morwellham Quay Industrial Museum, Devon.*

(Geoff Charles, 1974)

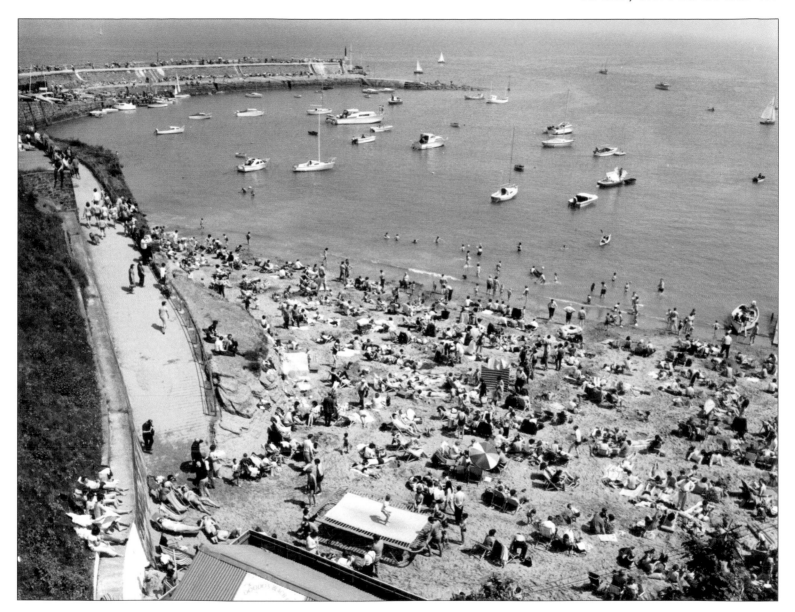

Traeth gorlawn Ceinewydd ar ddydd o haf yn y 1970au.

*A crowded beach at Newquay on a summer's day in the 1970s.*

(Ron Davies, *c*.1975)

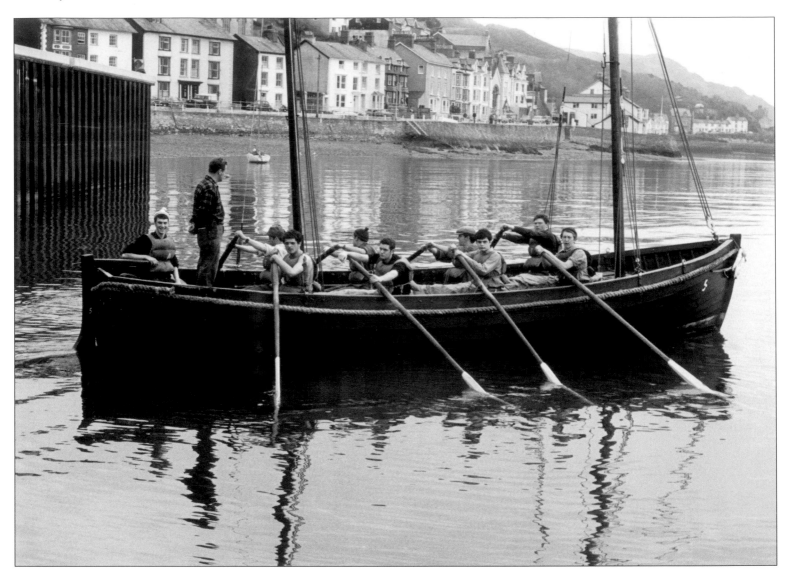

Cwch rhwyfo canolfan Outward Bound, Aberdyfi, yn y 1970au. Daeth y mudiad Outward Bound i fodolaeth yn 1941 â'r bwriad o ddatblygu cymeriad pobl ifanc drwy ddysgu sgiliau awyr agored iddynt, gan gynnwys hwylio, canŵio a dringo.

*An Outward Bound centre rowing boat at Aberdyfi in the 1970s. The Outward Bound movement was founded in 1941 with the aim of developing the character of young people by teaching them outdoor skills, including sailing, canoeing and climbing.*

(Ron Davies, *c.*1975)

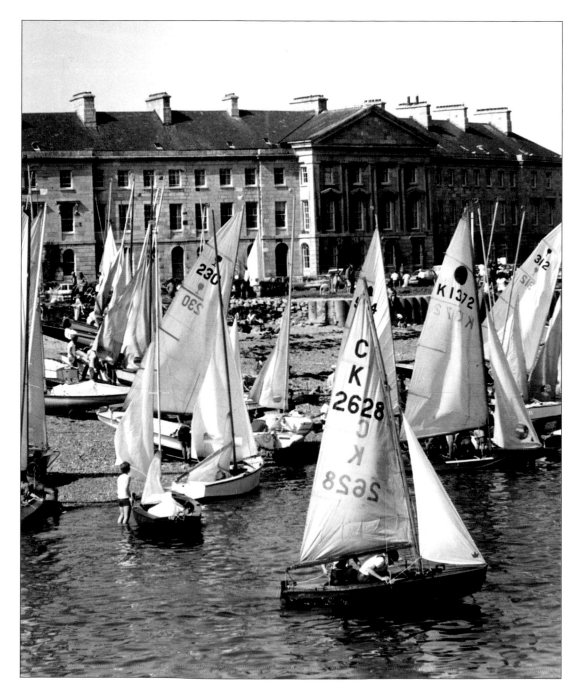

Regata Biwmares, sir Fôn,
tua 1980.

*Beaumaris Regatta, Anglesey,
circa 1980.*

(Ⓒ Emrys Jones, *c*.1980)

147

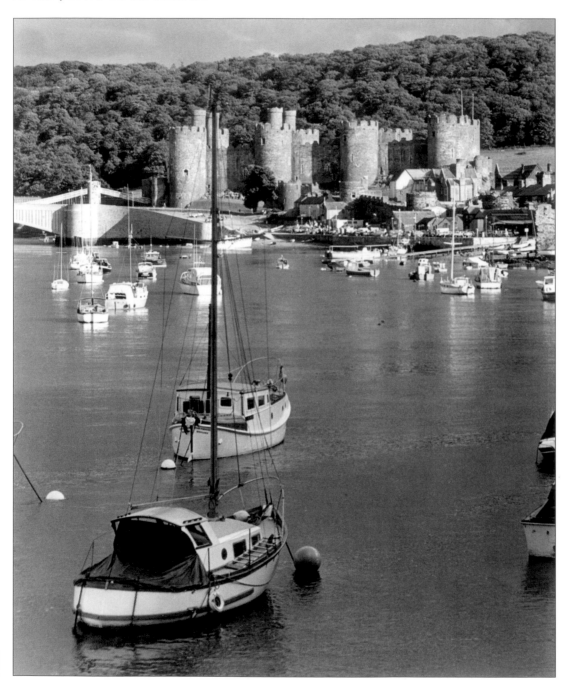

Y cei yng Nghonwy, tua 1980.

*The quayside at Conwy, circa 1980.*

(E Emrys Jones, *c*.1980)

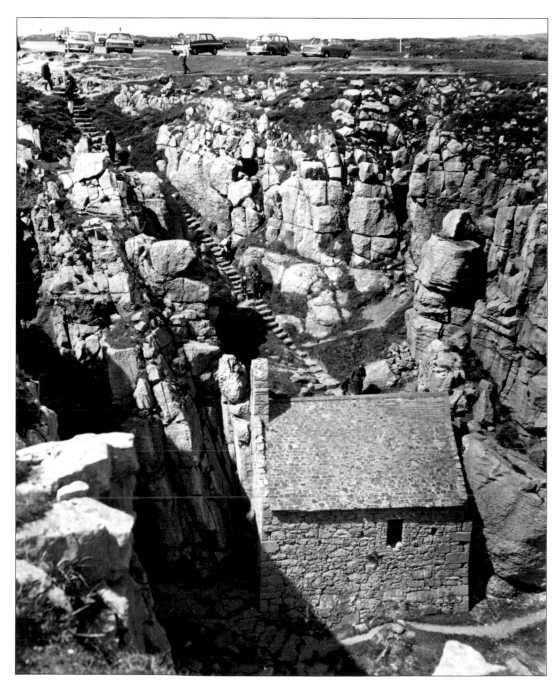

Capel Sant Gofan, de Penfro, tua 1980. Adeiladwyd y capel hynod hwn yn y 14cg ganrif mewn hollt yn y clogwyni lle tybid bod y sant o'r 6ed ganrif yn byw.

*St Govan's Chapel, south Pembrokeshire, circa 1980. This remarkable chapel was built in the 14th century in a cleft in the cliffs where it was believed the 6th century saint lived.*

(E Emrys Jones, *c.*1980)

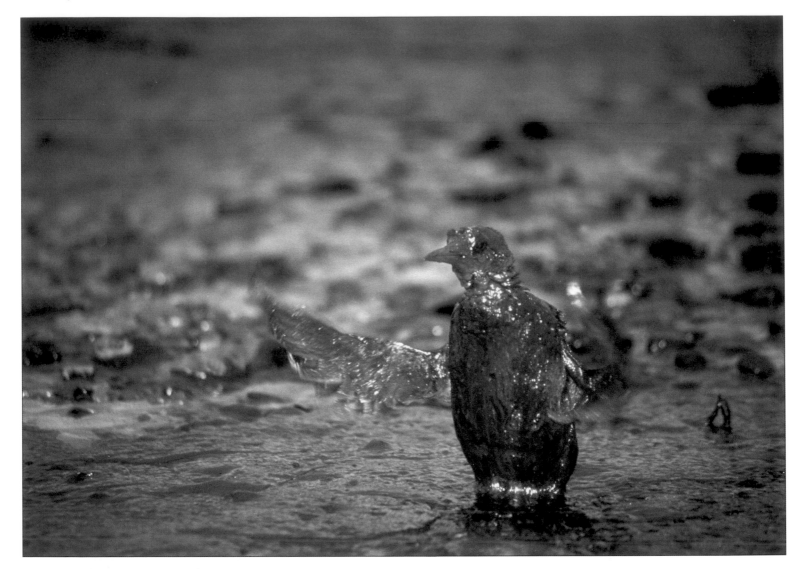

Gwylog wedi'i gorchuddio ag olew o ganlyniad i ddamwain tancer olew y *Sea Empress* ar arfordir sir Benfro yn 1995.

*A guillemot coated with oil as a result of the* Sea Empress *oil tanker disaster off the coast of Pembrokeshire in 1995.*

(Paul Glendell, 1995)

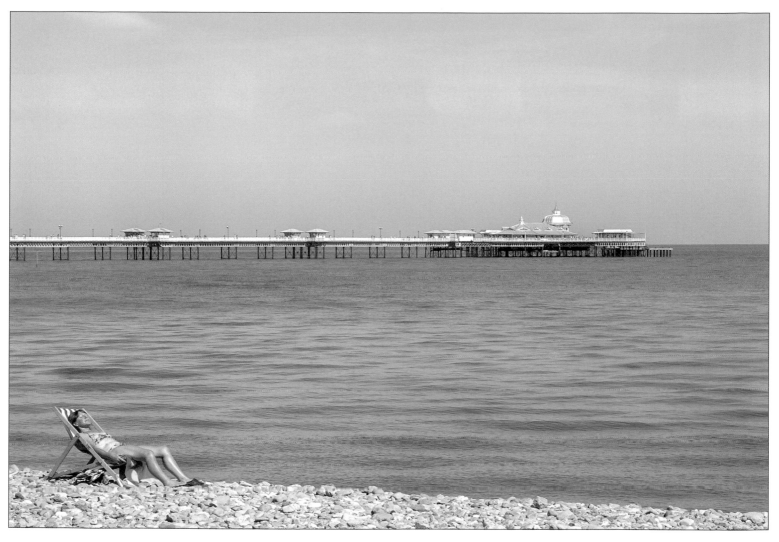

Torheulo ar draeth Llandudno. Daeth torheulo'n boblogaidd o'r 1920au ymlaen wrth i dynnu mwy a mwy o ddillad ar y traeth ddod yn fwy derbyniol yn gymdeithasol. Credid bod gorwedd yn yr haul yn llesol a bod lliw haul yn gwneud person yn fwy deniadol, ond heddiw caiff torheulwyr eu rhybuddio am beryglon dybryd cancr y croen.

*Sunbathing on the beach at Llandudno. Basking in the sun became popular from the 1920s onwards when it became more socially acceptable to take off more and more clothes on the beach. It was believed that lying in the sun was beneficial and that a tan made a person more attractive, but sunbathers today are warned about the serious dangers of skin cancer.*

(David Roberts, 2005)

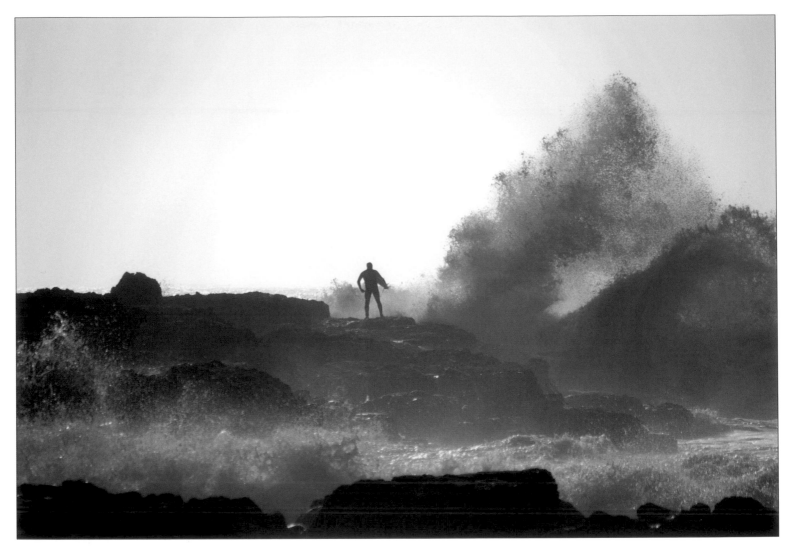

Manteisia syrffwyr ar yr ymchwydd tonnau a geir ar rai o draethau agored Cymru. Yma mae syrffiwr yn paratoi i fentro ar donnau traeth y Sger ger Porth-cawl.

*Surfers take advantage of the swells that are to be found on some exposed beaches in Wales. Here a surfer prepares to take to the waves at Sker beach near Porth-cawl.*

(Martin Aaron, 2011)

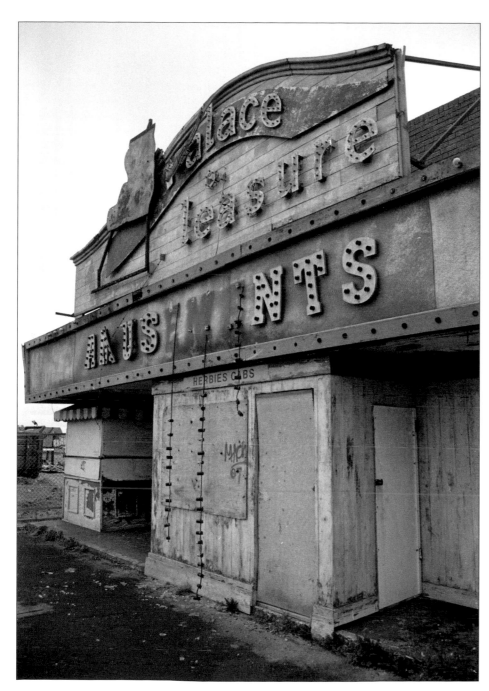

Arcêd ddiddanu yn y Rhyl, arwydd o ddirywiad rhannau o drefi glan môr a fu mor boblogaidd ar un adeg.

*An amusement arcade in Rhyl, a sign of the decline of parts of seaside towns which were so popular in the past.*

(Mabon Llŷr, 2007)

153

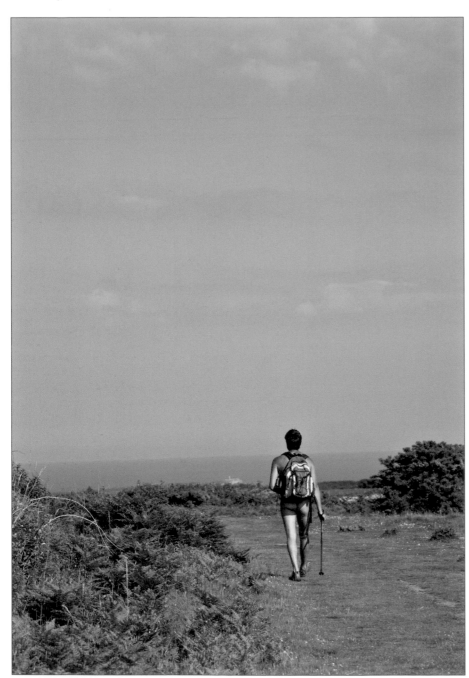

Gwelir pob math o gymeriadau wrth gerdded llwybr arfordir Cymru, fel y gŵr bonheddig hwn ar Benrhyn Gŵyr.

*All kinds of characters are to be found along the Welsh coastal path, such as this gentleman on the Gower Peninsula.*

(Llinos Lanini, 2010)

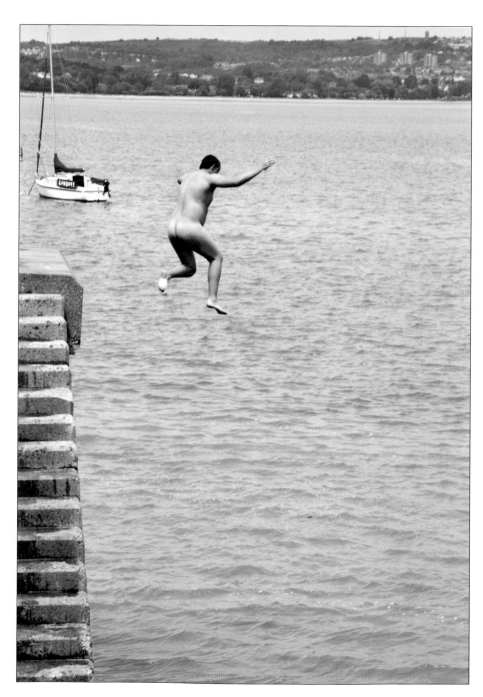

Yn nyddiau cynnar pier y Mwmbwls cynhelid campau gan blymwyr proffesiynol fel Billy Thomason, 'the one-legged diver', a berfformiodd yno yn 1904. Ond go brin y byddai'n perfformio'n noeth fel y plymiwr hwn yn 2010.

*In its early days, demonstrations were held on Mumbles pier by professional divers such as Billy Thomason, 'the one-legged diver', who performed there in 1904. But it is hardly likely that he performed naked like this diver in 2010.*

(Llinos Lanini, 2010)

155

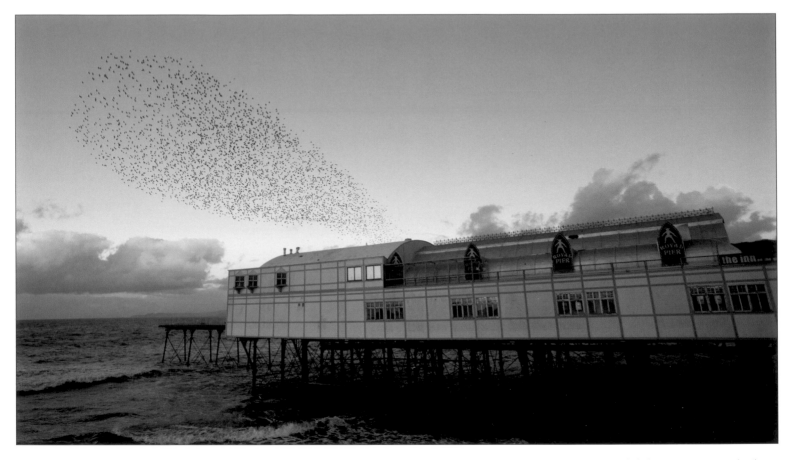

Ymwelwyr cyson â phier Aberystwyth ym mis Chwefror bob blwyddyn yw'r drudwy a ddaw yno yn eu miloedd gyda'r hwyr, gan greu siapiau rhyfeddol wrth hedfan uwchben cyn noswylio. Nid oes neb yn siŵr beth yw'r rheswm am y ddefod hon ond tyrra llawer o bobl yno i'w gwylio.

*Regular visitors to Aberystwyth pier in February each year are the starlings who arrive in their thousands in the evening, creating amazing shapes when flying overhead before roosting. No one is sure of the reason for this ritual but many people gather to watch them.*

(Iestyn Hughes, 2008)

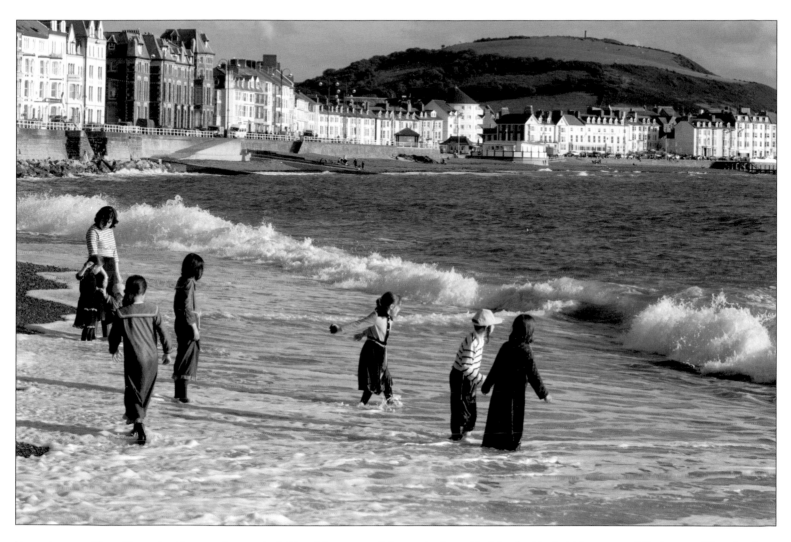

Ymwelwyr eraill ag Aberystwyth ym mis Awst bob blwyddyn yw ugeiniau o deuluoedd Iddewig. Mae'r Iddewon Hasidig hyn yn dilyn rheolau caeth o safbwynt eu gwisg ac nid yw'r plant yn cael tynnu eu dillad wrth ymdrochi. Yn Awst 2012, boddodd rabi yn y môr wrth ymgymryd â defod ddyddiol.

*Other visitors to Aberystwyth in August every year are scores of Jewish families. These Hasidic Jews follow strict rules in terms of their dress and the children are not allowed to remove their clothes while bathing. In August 2012, a rabbi drowned in the sea while undertaking a daily ritual.*

(Keith Morris, 2011)

Merch yn bwyta wystrys amrwd yng Ngŵyl Bwyd Môr Bae Ceredigion a gynhelir bob mis Gorffennaf yn Aberaeron.

*A girl eating raw oysters at the Cardigan Bay Seafood Festival which is held every July in Aberaeron.*

(Keith Morris, 2012)

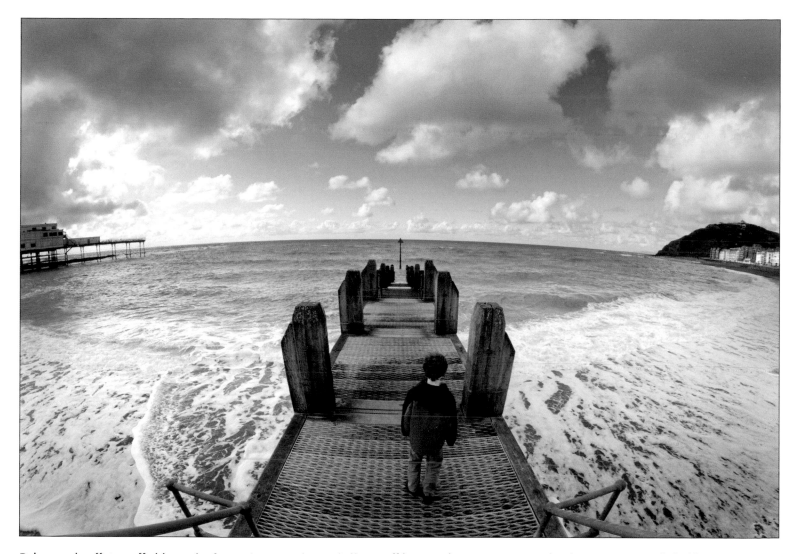

Dylan, mab y ffotograffydd, ar y lanfa yn Aberystwyth. Mae'r ffotograff hwn yn dangos sut mae technoleg y camera wedi datblygu yn y blynyddoedd diwethaf.

*Dylan, the photographer's son, on the jetty in Aberystwyth. This photograph demonstrates how camera technology has developed in recent years.*

(Scott Waby, 2012)

# Y FFOTOGRAFFWYR / *THE PHOTOGRAPHERS*

**Gan y Llyfrgell Genedlaethol:** *from the National Library of Wales*

Allen, C S 30,31,32
Anhysbys/*Anonymous* 13,39,41,43,68,71,72,102
Bedford, Francis 27,29,33,34,35,36,38,40,70
Charles, Geoff 12ii,122,123,124,125,126,128,129,130,131,132,133,134,135,136,137,
    138,139, 140,141,142,144
Davies, Ron 145,146
Dillwyn, Mary 21
Excelsior Studios 82
Francis Frith & co. 69,80,100,101,103,107
Gutch, J W G 25,26,28
Harwood, William 12i,90,91,105,106,108,109,111,112,113,114,115,116,118,119,120
Hurn, David 143
Jones, E Emrys 147,148,149
Lewis, Arthur 89,98,99,110,117,121
Llewelyn, John Dillwyn 19,20,22,23,24
Mathias, Tom 77,78,95,96,97
Owen, Hugh 74
Ridley, Martin 81,83,84,85,86,87,88,92,93,94
Thomas, John 37,42,44,45,46,47,48,49,50,51,52,53,54,55,56,57,58,59,60,61,62,63,75,76
Tridall Studios 79

**Gan Archifdy Gwynedd, Dolgellau:** *from Gwynedd Archives, Dolgellau*

Anhysbys/*Anonymous* 11,17
Lister, J H 64,65,66,67,73

## Ffotograffwyr eraill/ *Other photographers*

Aaron, Martin 152
Anhysbys/*Anonymous* 104
Glendell, Paul 150
Hughes, Iestyn 156
Jenkins, Gwyn 14
Lanini, Llinos 154,155
Llŷr, Mabon 153
Morgan, Ebenezer *(drwy garedigrwydd/courtesy of: Nigel Davies)* 10
Morris, Keith 157, 158
Pickford, Glynn 127
Roberts, David 151
Waby, Scott 159

# FFYNONELLAU / *SOURCES*

## Gwefannau / *Websites*

Geoff Charles: *www.llgc.org.uk/index.php?id=geoffcharles&L=1*
Paul Glendell: *www.glendell.co.uk*
Iestyn Hughes: *www.atgof.co*
Llinos Lanini: *www.llinoslanini.com/cy*
Mabon Llŷr: *www.mabonllyr.com*
Keith Morris: *www.artswebwales.com*
David Roberts: *www.davidroberts-photography.co.uk*
John Thomas: *www.llgc.org.uk/index.php?id=johnthomas&L=1*
Ffotograffwyr cynnar Abertawe / *Early Swansea photographers*: *www.llgc.org.uk/fga/index_c.htm* / *www.llgc.org.uk/fga/index_s.htm*

## Printiedig / *Printed*

Borsay, Peter, 'Welsh Seaside Resorts: Historiography, sources and themes', *Welsh History Review*, XXIV, 2, 2006, 92–119
Carradice, Phil, *Beside the Seaside* (1992)
Collard, Chris, *Bristol Channel Shipping Remembered* (2002)
Corbin, Thomas W, *The Romance of Lighthouses & Lifeboats* (1926)
*Cymru a'r Môr/Maritime Wales*, 1976 >
Davies, Ron, *Byd Ron: casgliad o ffotograffau 1944–2001/Ron's World: a collection of photographs 1944–2001* (2001)
Davies, Terry, *Borth: a maritime history* (2009)
id., *Borth: a seaborn village* (2004)
Eames, Aled, *Pobol Môr y Port* (1993)
id., *O Bwllheli i Bendraw'r Byd: hanes hen longau Pwllheli a'r cylch* (1979)
Easdon, Martin & Thomas, Darlah, *Piers of Wales* (2010)
Hague, Douglas B, *Lighthouses of Wales: their architecture and archaeology* (1994)
Hampson, Desmond G & Middleton, George W, *The Story of the St. David's Lifeboats* (1989)
Hayes, Cliff, *A Century of the North Wales Coast* (2002)
Henley, Peter, *Aber Prom* (2007)
Heywood, John, *Guide to Towyn & Aberdovey* (1903)
Hutton, John, *An Illustrated History of Cardiff Docks: vol. 2: Queen Alexandra dock, entrance channel and Mount Stewart dry docks* (2008)
Jenkins, Gwyn, Misell, Andrew & Jones, Tegwyn, *Llyfr y Ganrif* (1999)

Jones, Bill & Thomas, Beth, *Tom Mathias (1866–1940): folk life photographer* (1995)

Jones, Brian & Rawcliffe, Margaret, *Llanddulas: heritage of a village* (1985)

Jones, Ivor Wynne, *Llandudno: queen of Welsh resorts* (2008)

Jones, Iwan Meical, *Hen Ffordd Gymreig o Fyw: ffotograffau John Thomas / A Welsh Way of Life: John Thomas photographs* (2008)

Lewis, Hugh M, *Aberdyfi: a chronicle through the centuries* (1997)

id., *Aberdyfi: past and present* (2003)

Lloyd, Lewis, *A Real Little Seaport: the port of Aberdyfi and its people, 1565 1920* (1996)

id., *Beside the Seaside: Cardigan Bay in camera* (1992)

Menter Môn, *Cemaes Ynys Môn: agor cil y drws* (1997)

Mills, Gareth A, *On the Waterfront: maritime stories from Swansea, Port Talbot and other South Wales ports* (1994)

Parker, Mike, *Coast to Coast* (2003)

Roberts, Ioan, *Cymru Geoff Charles* (2004)

Roberts, Mai, *Porthdinllaen: cynllun Madocks* (2007)

Rogers, W C, *A Pictorial History of Swansea* (1981)

Rutter, Joseph Gatt, *Porthcawl and the Vale of Glamorgan (Western Section)* (1948)

Senior, Michael, *Conwy: the town's story* (1995)

Smylie, Mike, *The Herring Fishers of Wales: a coastal journey of the Welsh shores in search of king herring* (1998)

id., *Working the Welsh Coast* (2005)

Sumner, Ian, *In Search of the Picturesque: the English photographs of J. W. G. Gutch 1856/59* (2010)

Thomas, Barry A, *Penarth: the garden by the sea* (1997)

Tomos, Dei & Moore, Jeremy, *Cymru ar Hyd ei Glannau* (2012)

Vale, Edmund, *The World of Wales* (1935)

Yates, Nigel, *The Welsh Seaside Resorts* (2006)

Hefyd o'r Lolfa:

Byw yn y Wlad

y ffotograffydd yng nghefn gwlad 1850–2010

Life in the Countryside

the photographer in rural Wales 1850–2010

Gwyn Jenkins

y Lolfa

Dwyieithog
Bilingual

'Cafwyd gan Gwyn drysorau'r camera mewn trysor o gyfrol.
I mi, dyma lyfr y flwyddyn.' *Lyn Ebenezer (Gwales)*

£14.95

Hanner canrif o fywyd Cymru mewn llun a gair

# Cymru Geoff Charles

IOAN ROBERTS

y Lolfa

£14.95

# Hen Ffordd Gymreig o Fyw
# A Welsh Way of Life

## Ffotograffau John Thomas Photographs

### Iwan Meical Jones

y Lolfa

Dwyieithog Bilingual

£14.95

# Aber Prom

A Pictorial History of Events and Entertainment on Aberystwyth Promenade

PETER HENLEY

y Lolfa

£12.95

Am restr gyflawn o lyfrau'r Lolfa, mynnwch
gopi am ddim o'n catalog newydd
neu hwyliwch i mewn i'n gwefan

**www.ylolfa.com**

lle gallwch archebu llyfrau ar-lein